色鉛筆

色鉛筆

Parramón's Editorial Team 著

謝瑤玲 譯　　曾啟雄 校訂

三民書局

Así se pinta con Lápices de Colores by

Parramón's Editorial Team

©PARRAMÓN EDICIONES, S. A. Barcelona, Espana

World rights reserved

©SAN MIN BOOK CO., LTD. Taipei, Taiwan

目錄

1

前言

我想一些讀者或許對繪畫已略有所知了；也許已經用過鉛筆、炭筆、色粉筆、油彩、水彩和粉彩畫畫，並且了解這些材料；例如，或許可能用過塊狀水彩、管裝的膏狀水彩或瓶裝水彩等等。可是你曾用色鉛筆作過畫嗎？我的意思是說，你真的明瞭色鉛筆如何使用、有什麼優點、且可以達到哪些效果嗎？

為避免誤解，請容我堅持——色鉛筆是一種繪畫方式，也是一種幾乎仍不為人知的媒材。基本上，這是因為色鉛筆被視為一種簡單且幼稚的材料，只適合兒童和三流的業餘畫家，結果便沒有多少人能充分掌握色鉛筆的多樣性。即使是一些好畫家，對色鉛筆的聯想也只是小錫盒或紙板盒裡裝了十二支鉛蕊堅硬、易碎的鉛筆而已。他們會這麼說：「色鉛筆只能用來畫些線條和著著色，既不能表現明暗色調，也不能混色。」只要隨意翻閱一下本書，這種「幼稚小鉛筆」的想法就會消失了。很快的，你就會發現色鉛筆不只是用來畫些小東西而已。至於裝了十二支鉛筆的盒子——你可見過現代內裝六十或七十二支各色鉛筆的鐵盒嗎？你可知道純色的蠟質粉彩筆——外形看來像色粉筆或粉彩筆，但卻是以色鉛筆的同樣材料製成，且同樣有七十二種不同的顏色？你使用過卡蘭・達契(Caran d'Ache)製的軟質「彩虹二號」(Soft Prismalo II)四十種色彩中的任何一種嗎？你使用過現代專為色鉛筆設計出來的紙張嗎？例如坎森・德米—田特(Canson Demi-Teintes)紙？(以「軟」色鉛筆在一張土黃色的德米—田特紙上繪圖，就像使用粉彩筆一般，以淡色作畫並以白色強調亮度，效果堪稱絕佳！)本書將詳述用色鉛筆作畫時，可以運用的材料和技巧。你能夠認識各種不同的色彩、軟鉛筆、可以當做水彩使用的蠟質粉彩筆和鉛筆、如何以中間或無色筆搭配色鉛筆使用等等。你會發現如留白(whitening)和刮白(sgraffito)等古老及現代的技巧。逐步解釋和實際練習會顯示整個過程，且特別強調如何用色鉛筆畫水彩。本書將會展現色鉛筆驚人的效果。

最後，以我寫過三十本以上與繪畫相關書籍的經驗來說，我認為色鉛筆是學習繪畫的理想方式，因為色鉛筆能夠讓你學會畫圖而不必太擔心媒材本身的問題。你不必學習如何握持運用畫筆或調色刀，如何畫出明暗或分色，或如何在已著過色的部位上著色。因為你已習慣用色鉛筆畫圖，所以利用色鉛筆繪畫不會碰到材料本身的困難。因此你可以專注於混合、結合的基本問題，和——最重要的——了解各種色彩。最近我以色鉛筆完成一些畫作：一幅海景、幾幅風景和幾幅畫像——其中一幅是內人的肖像畫——在作畫時我頗得其樂。

希望本書能幫助讀者發現相同的樂趣。現在和閱讀過後，讀者必然能夠享受色鉛筆所帶來的喜悅。

荷西・帕拉蒙
(José M. Parramón)

2

圖2. 用色鉛筆可以
畫出像這幅海景圖那
麼複雜的作品。這幅
畫是我在幾年前畫
的，標題是《阿姆斯特
丹港口的船》(*Boats in
Amsterdam Harbor*)。
就算是換了油彩或水
彩，我也不太有把握
能畫出更瑰麗的色
澤。

小畫家

有一天，一位好友到我的畫室來。他很有禮貌，因為不想打擾我，就說：「你在工作，那我走了。我們改天再見面好了。」

我回答：「哦，不要走，請進來吧！我是在畫畫，不過我們還是可以一邊聊天呀。」 我注意到他面露驚訝之色。在畫室裡，看不到畫架和油畫顏料，也沒有水彩畫板和不透明水彩。只有大張的紙板和一些色鉛筆散放在桌上，紙上可看到一幅風景畫的初步輪廓。

我的朋友懷疑地問：「你不是說你在作畫嗎?」

「對呀。你看，我才剛開始：這是一幅風景畫。」

「用色鉛筆? 你應該說你在畫圖才對。用色鉛筆畫圖，不是作畫。而且，我一直以為只有小孩子才用色鉛筆的……」

我這位朋友的話有幾分是對的，色鉛筆一向是適宜學童的材料。孩童最初塗鴉往往就是使用色鉛筆（這些塗鴉作品其實張張都是傑作），或是愉快地使用色鉛筆在黑色線條圖上著色。雖然色鉛筆依然普遍，卻似乎已逐漸被更能令兒童感興趣的其他媒材取代了：如蠟筆、麥克筆或甚至於水彩和不透明水彩。

我這位朋友的話在某一點上是對的，但並不完全正確。色鉛筆確實是可以用來作畫的，而其他適合小孩用的材料卻不能。

用色鉛筆，可以調色、創造明暗、並以顏色「思考」——這不叫作畫叫什麼? 當然你也可以畫線條和形狀，所以，更精確地說，色鉛筆可以用來作畫和繪圖。色鉛筆不只是學童用的媒材而已，偉大的畫家和插畫家也使用色鉛筆。

圖3. 傳統上，色鉛筆被視為孩童塗鴉時喜歡用的媒材。事實上，色鉛筆的用途更甚於此。

色鉛筆的多樣性

自色鉛筆問世以來，其多樣性吸引了許多畫家和插畫家。過去的大師如土魯茲－羅特列克 (Henri de Toulouse-Lautrec)、拉蒙・卡薩斯 (Ramón Casas)、畢卡索 (Pablo Picasso)、和馬諦斯 (Henri Matisse)等人，及當代藝術家，如英國畫家大衛・霍克尼 (David Hockney) 等多人，對這種學童的媒材都能運用自如。此外，插畫家和商業藝術家也常以幾支色鉛筆創作出最高品質的結果 —— 就像我們即將看到的，根本不需要太多的筆。色鉛筆可以單獨用，也可以和其他媒材和技巧混用，因此展現了許多種藝術表現的可能性。

對於其他表現形式，例如為插畫、海報、設計圖、故事板等繪製草稿，或必須配合其他技巧完成的作品，色鉛筆也是很理想的輔助媒材。在白紙或色紙上試驗色調和諧的效果和進行各種套色測試時，色鉛筆也很合適。以色鉛筆寫生時的初稿，對後續工作大有助益。色鉛筆的最後一項用處是，它是探究色彩本質的理想媒材，如：色彩的混合、和諧與對比等等。一切繪圖都可以用色鉛筆，既簡單又乾淨，不必去處理水彩顏料、水、松節油、杯子或抹布等的工具，這些全都不必使用。就是色鉛筆，乾淨俐落，而且是你可以完全掌控的。色鉛筆就像是你的手 —— 你的手指 —— 的延伸，你可以輕鬆地運用自如，全心進行色彩實驗，直接並立即地去探索色鉛筆的多樣性。

4

圖4. 以色鉛筆畫出寫生底稿後，可輔以其他媒材或仍用色鉛筆來完成。

圖5. 用色鉛筆,可以創作出各種風格和方式的圖畫作品;從概念與畫法都是絕對現代和大膽的畫,到傳統學院派精確描繪的作品皆可。

El Melón y el Queso, tómalos a Peso.

EL CASERIO

5

6

7

圖6. 傳統派的、現代潮流的、帶幽默性的圖畫、插畫、速寫……和廣告圖案的媒材。看看這幅某廠牌乳酪的廣告細部,這是以色鉛筆繪出的佳作,是採介於速寫與最新繪畫潮流之間的技巧。

圖7. 我的畫作《阿姆斯特丹港口的船》(第8頁)與這幅由畫家賀瑞修‧海蓮娜(Horacio Helena)所畫的插畫,有什麼相關性嗎?沒有,只不過兩幅畫都是以色鉛筆畫出的。色鉛筆是一種可以完整表達任何美術與平面藝術構思的絕佳媒材。

色鉛筆的使用

色鉛筆的多樣性使得它可以被廣泛地應用在繪畫、插畫和廣告上。從只是寥寥幾筆的草圖，到包含各種細節與高難度的最精細的藝術作品，都可以使用色鉛筆。從最純粹、最精緻的學院派到幽默的線條畫或漫畫，也都能以色鉛筆完成。使用色鉛筆，可以畫出一般稱之為藝術的作品，也可以畫出廣告的圖面——請參看前一頁的插畫。色鉛筆還有一種特質是其他繪畫的媒材所沒有的：它可以用來畫圖（線條），也可以用來上色（著色）。

到我的畫室去找我的那位朋友認為色鉛筆只適合小孩用——這顯然是個錯誤的想法，而大多數人也都有這種錯誤的觀念。

但是我們很快就會看出色鉛筆的功能了。首先，色鉛筆本身就很漂亮了：感覺起來很輕巧細緻且有長久的傳統，握在手裡樂趣無窮。你不需要接受任何訓練就可以運筆自如了。

8

9

10

圖8至10. 這三幅色鉛筆的畫作,是當代英國畫家大衛·霍克尼的作品。許多繪畫大師都對這項媒材深感興趣。看看這些樣本:從倣效土魯茲─羅特列克之作(圖8),到杜菲(Dufy)式精緻的風景畫(圖9),延伸到後現代的圖像,這位英國畫家向我們展現了以簡單的色鉛筆可以達成的效果。

畫圖與繪畫的材料日新月異，但有些事物卻沒什麼改變：在《工作室》(The Workshop)這幅畫中的維梅爾(Vermeer)畫架，仍沿用至今。然而，十七世紀的人決想不到會有合成筆、壓克力顏料或麥克筆。

色鉛筆的基本特質和形狀雖然從古至今並未有多大的改變，但是在顏色方面則有大幅的進步，再加上各種新開發出來的色鉛筆，更增加了這媒材的多樣性。今天，你可以找到一盒 72 色的色鉛筆，還有水彩鉛筆。以和鉛筆同樣原料製成的彩色蠟質粉彩筆，是另一種新發明，更開啟了許多創造的可能性。

材料

因為我們從小就習慣看到和用到色鉛筆，所以我們很容易就忽略掉色鉛筆有多美、多不尋常：柔軟纖細的筆蕊，完美地裹在細長的杉木外殼中。製造商在這層外殼上著了不同的色彩，而外形則有圓形與六角形兩種。色鉛筆真是令人賞心悅目。裹在杉木外殼中，用來畫畫的鉛筆蕊，基本上是以彩色色料製成的，並加入蠟和高嶺土（kaolin，一種黏土）的混合物來使其凝固。它所畫出的線條很柔和，而且它也不像石墨鉛筆那樣分有不同的軟硬度。不過，卡蘭‧達契公司卻製造兩種不同硬度的色鉛筆：一般的「彩虹一號」(Prismalo I)，和較軟的「彩虹二號」。

色鉛筆以盒裝販賣，有 12、18、24、36、40、60 和 72 色等數種。12 色一盒的色鉛筆被公認最適宜學童。雖然只要用三原色和黑色就可創造出許多色彩，但專家們還是喜歡用 60 或 72 色一盒的色鉛筆，直接塗色，以避免混色損害了紙質而使得疊上顏色或再塗更多層色彩時會變得很困難。

值得推薦的廠牌包括英國雷索‧坎伯藍 (Rexel Cumberland) 的「德汶」(Derwent) 系列，最多至 72 色；德國法柏－卡斯泰爾 (Faber-Castell) 的「光譜色」(Spectra-color) 系列，60 色；瑞士的卡蘭‧達契，40 色；德國的史黛特樂 (Staedtler)、須凡－史達畢洛 (Schwan-Stabilo) 和莉拉－林布蘭 (Lyra-Rembrandt)；以及美國廠牌畢洛 (Berol) 的「彩色」(Prismacolor) 系列，72 色；和蒙哥牌 (Mongol)。以上所提及的製造商都是歷史悠久、產品系列多樣，且供應高品質的色鉛筆。不過，最後決定要選擇使用哪一種廠牌時則視個人的喜好而定。

現今市面上有許多色鉛筆都具有水溶性，也可用來畫水彩（我很快會談到）；可是一般的色鉛筆都被形容為「防水」的。總之，若想確知你所買的色鉛筆可否用來畫水彩，就要仔細看包裝上的標記。卡蘭‧達契、須凡－史達畢洛、法柏－卡斯泰爾和雷索‧坎伯藍是製造這種筆的幾家廠商。

以上提及的廠商都供應單支及成套的色鉛筆，所以用完的顏色可再單支補充。另有一種色鉛筆蕊，直徑由 0.5 公釐至 2 公釐，共十七種顏色，是工程用色鉛筆使用的。工程用色鉛筆（尤其是 0.5 公釐的細字筆）對要用尺來精確測量的技術繪圖是十分理想的。至於純色蠟質粉彩筆，容稍後再說明。

圖12. 以色鉛筆畫線條或上顏色是一種以有限的技巧達成非凡效果的藝術活動。這裡是三原色和黑色的色鉛筆，用它們可以混出所有的色彩（你馬上就會看到了）。圖中尚包括一個普通的削鉛筆機、彩色紙和以水彩鉛筆繪色時所用的水彩筆。

廠牌與選擇

水彩鉛筆和純色的蠟質粉彩筆，是色鉛筆演變出來的筆中最引人注目的兩種（水彩鉛筆問世已數十年了）。 水彩鉛筆有雙重功能：它可以像一般鉛筆那樣畫線條；但只要以畫筆沾水塗抹到線條上時，這些線條就會相互暈色，有如水彩一般。水彩畫便是水彩鉛筆的第二個功能。

有些專業畫家對這個技巧並不感興趣，他們認為要達到水彩的效果，不如直接用水彩就好了。其實那並不完全一樣，在某些情況下，水彩鉛筆甚至有更好的效果。可以確定的是這個技巧並未得到充分的利用，某些有趣的可能性也因此仍有待發覺。

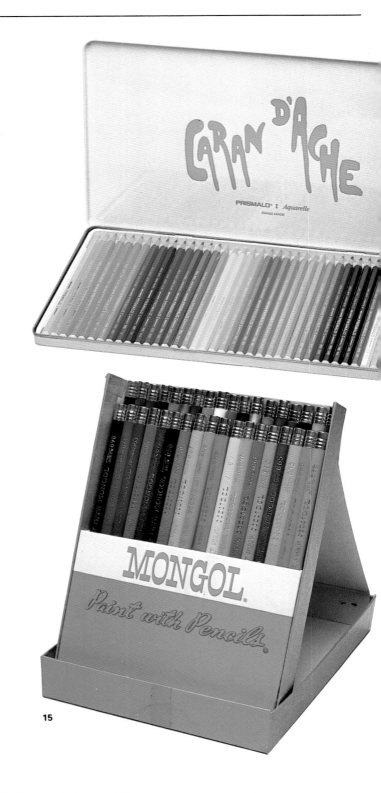

圖13至16. 右圖（圖13）是卡蘭・達契出品的一盒四十支水彩鉛筆。這些水彩鉛筆是「彩虹一號」系列，其硬度是一般的，而不是較軟的彩虹二號系列。目前在市面上能夠買到一盒最多顏色——72色——的水彩鉛筆，是雷索・坎伯藍的德汶系列（圖14）。北美的蒙哥牌創造了一種特別的筆盒，比一般扁平的筆盒更易取出鉛筆（圖15）。最後，圖16是一盒60色的色鉛筆（防水型的），由著名的法柏—卡斯泰爾公司出品。

圖17. 在本頁最下方，可以看到一些取自圖16的色鉛筆；這是法柏—卡斯泰爾的非水彩系列，有較大的選擇性足以調出最美的色彩。

15

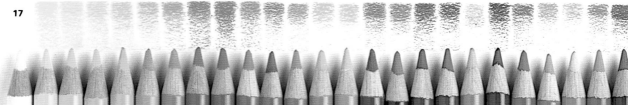

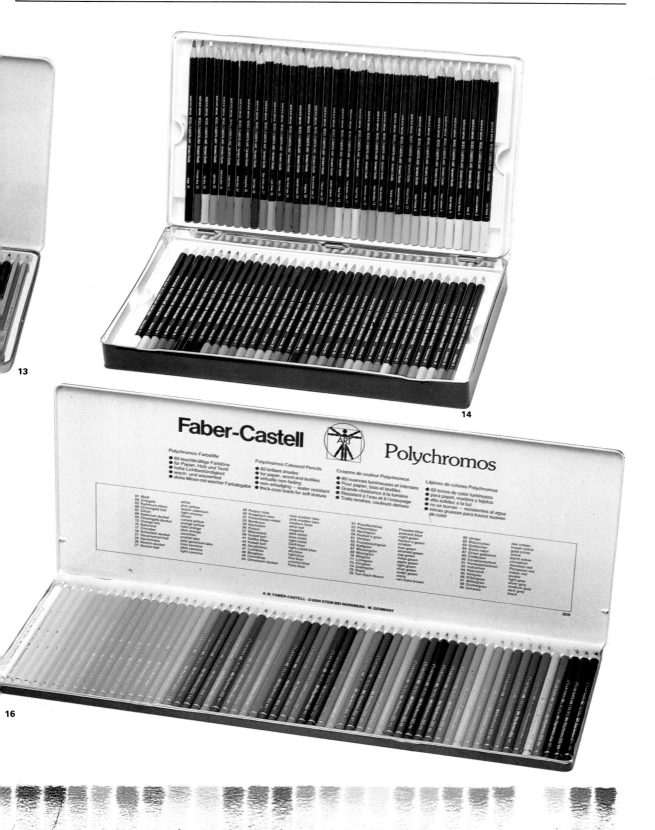

13

14

16

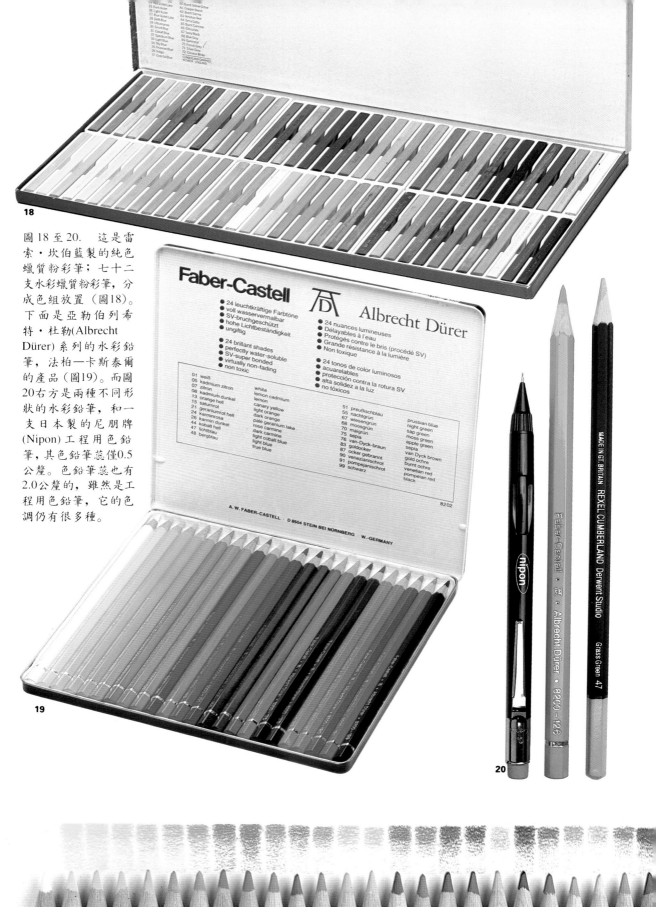

18

圖18至20. 這是雷
索‧坎伯藍製的純色
蠟質粉彩筆；七十二
支水彩蠟質粉彩筆，分
成色組放置（圖18）。
下面是亞勒伯列希
特‧杜勒(Albrecht
Dürer) 系列的水彩鉛
筆，法柏—卡斯泰爾
的產品（圖19）。而圖
20右方是兩種不同形
狀的水彩鉛筆，和一
支日本製的尼朋牌
(Nipon) 工程用色鉛
筆，其色鉛筆蕊僅0.5
公釐。色鉛筆蕊也有
2.0公釐的，雖然是工
程用色鉛筆，它的色
調仍有很多種。

Faber-Castell **Albrecht Dürer**

- 24 leuchtkräftige Farbtöne
- voll wasservermalbar
- SV-bruchgeschützt
- hohe Lichtbeständigkeit
- ungiftig

- 24 brillant shades
- perfectly water-soluble
- SV-super bonded
- virtually non-fading
- non toxic

- 24 nuances lumineuses
- Délayables à l'eau
- Protégés contre le bris (procédé SV)
- Grande résistance à la lumière
- Non toxique

- 24 tonos de color luminosos
- acuarelables
- protección contra la rotura SV
- alta solidez a la luz
- no tóxicos

01 weiß		51 preußischblau	
05 kadmium zitron	white	55 nachtgrün	prussian blue
07 zitron	lemon cadmium	67 wiesengrün	night green
08 kadmium dunkel	lemon	68 moosgrün	sap green
13 orange hell	canary yellow	70 maigrün	moss green
15 saturnrot	light orange	75 sepia	apple green
21 geraniumrot hell	dark orange	76 van-Dyck-braun	sepia
24 karminrosa	pale geranium lake	83 goldocker	van Dyck brown
26 karmin dunkel	rose carmine	87 ocker gebrannt	gold ochre
44 kobalt hell	dark carmine	90 venezianischrot	burnt ochre
47 lichtblau	light cobalt blue	91 pompejanischrot	venetian red
48 bergblau	light blue	99 schwarz	pompeian red
	true blue		black

A. W. FABER-CASTELL · D 8504 STEIN BEI NÜRNBERG · W.-GERMANY

8202

19

20

nipon

Faber-Castell · 畫 · Albrecht Dürer · 8200 - 126

MADE IN GT. BRITAIN REXEL CUMBERLAND Derwent Studio Grass Green 47

蠟質粉彩筆

純色的蠟質粉彩筆是以和色鉛筆同樣材料製成的棒狀筆，寬8公釐，長12公分，上面包了一層漆，以防手指被沾污。最有意思的盒裝成品為雷索‧坎伯藍「德汶」的 72 色裝。其用法與色鉛筆一樣，但另有一個特色：即按其色彩又標分為十二組，包括暗色、粉色(pastel colors)、濃色等等。

由於蠟質粉彩筆有足夠的寬度，所以可用來畫背景或塗抹大片平面面積，很像一般的粉彩筆，也很適合畫粗線。

使用水彩鉛筆和彩色蠟質粉彩筆，在技巧上說來和一般鉛筆一樣簡單。彩色蠟質粉彩筆是堅硬的素材，所以手指可以毫無困難地掌控。比較麻煩的倒是在使用水彩鉛筆須加水的時候，這一點稍後會再詳加說明。

21

22

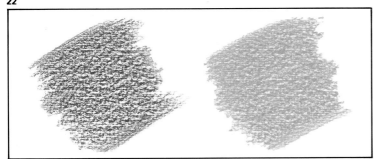

23

圖21. 純色蠟質粉彩筆最適合畫彩色背景，因為它相當粗寬。不過如果使用筆的邊角時，純色蠟質粉彩筆也可以畫出細線條。

圖22. 以鉛筆畫水彩並無大秘訣。先照平常的畫法，然後再用水彩筆沾水畫，將鉛筆線「化開」即可。

圖23和24. 以色鉛筆畫出的色彩，不以水上色時，線條和紙的顆粒都歷歷可見（圖23）。加上水後（圖24），線條被融合，看起來就較像水彩的彩畫了。請比較一下深褐色和其他顏色的不同。

24

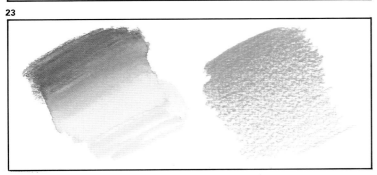

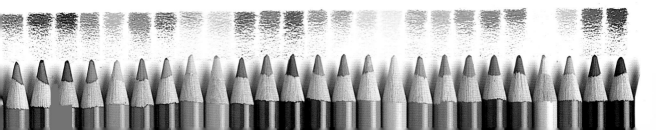

紙

理論上來說，只要紙張不要太光滑或太粗糙，色鉛筆可畫在任何紙張上——從一般畫圖紙到包裝紙皆可。然而，專家通常喜歡用高級棉質紙張，因為製造商生產棉質紙張時有特別考慮到使用者的需要。

首先，我們可以根據紙質和表面顏色將畫紙分為三個種類：

1. 細顆粒紙
2. 中顆粒紙
3. 彩色紙

在此暫時必須捨棄表面太平滑、使色鉛筆難以附著的光面紙，以及表面太粗糙、使色鉛筆很難塗畫而造成線條斷裂的粗質紙（當然，畫家若為了達成某種特殊的潤飾和紋理效果，也可能選用這些紙）。

彩色紙值得一提，尤其是坎森的米—田特紙，提供多種不同色調，適合色鉛筆繪畫用，由本頁下圖便可看出。

在此要特別提及的是高品質的畫紙兩側的粗糙面是不同的，但兩面都可以用，由畫家自行選擇哪一面最適合作畫。

最後，下欄中所列出的是生產高級畫圖

25

圖25. 鉛筆畫在不同種類的畫紙上，會得到不同的效果，本圖顯示畫在細顆粒紙上的結果。這種紙可能是最適宜色鉛筆的畫紙，畫出來的顏色柔和均衡，對任何畫作都很理想。

26

圖26. 中顆粒紙。可看出畫面呈現顯明可見的不規則表面。對於大幅的畫作，及當畫家想藉紋路達到某種充滿活力的效果時，特別適合。請注意到這樣的畫面呈現的不只是鉛筆的顏色，也可看到畫紙的白色。

27

圖27. 粗顆粒紙。在此中顆粒紙的特點更被凸顯出來，使得每一項題材更加活潑、栩栩如生。色鉛筆可以在這類的紙上從事大面積的繪圖，並且創造出強烈對比的風格；不過，你必須小心鉛筆蕊很快就會用完了。

圖28. 這些是法國坎森公司出品的中等顆粒彩色紙，非常適宜色鉛筆創作。你可以看到，這些紙的色調極多，自淡色到深色皆有，通常淡顏色的紙較適合色鉛筆。

28

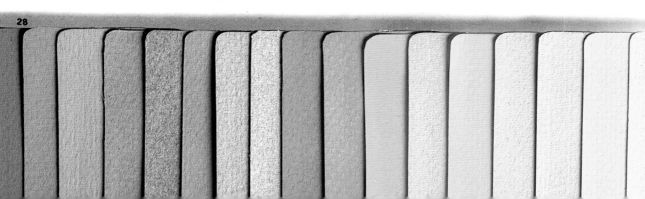

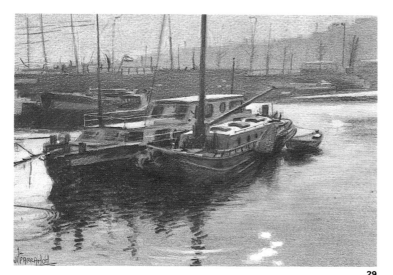

29

紙最有名且值得推薦的廠牌，在每個國家通常都可以買到這些紙張。

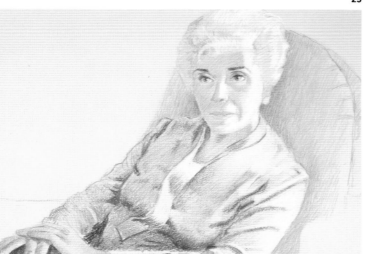

30

圖29和30. 上圖是一幅畫在灰色紙上的海景。下圖是畫在灰棕色紙上的一幅人像畫。紙的顏色有利於畫家達到他想要的氣氛，且使畫更具風格。在這兩例中，彩色紙為海景帶來了較陰冷的色調，而對人像卻達到暖色的烘托。

水彩鉛筆

讓我們從最複雜的部分──水彩鉛筆的技巧說起。基本上,你需要一盒鉛筆和乾淨的水;貂毛水彩筆、一塊海綿和吸墨紙、紙巾或衛生紙(見圖31)。

水彩筆可以是貓鼬毛(獴毛)、牛毛、或合成毛,但貂毛水彩筆品質最好,不但有吸收力,可以吸取大量的水和色彩,手輕輕一壓即會彎曲,也可呈扇狀攤開,可畫粗線條並可迅速恢復原狀,且保持尖細狀。在圖35、36和37中,你可以看到貂毛水彩筆的實際運作情形。結果可能很有趣:看似水彩的畫作,但線條清晰可見。這種素描水彩畫自成一格,既可當成初步草圖,亦可視為成品。

一如水彩般,只要用水和吸墨紙便可吸掉顏色,得到白色。為得到某些特殊效

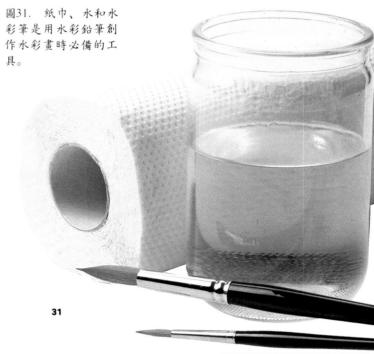

圖31. 紙巾、水和水彩筆是用水彩鉛筆創作水彩畫時必備的工具。

31

32

33

34

35

圖32至34. 是以水彩鉛筆所繪製的,可以像水彩一樣留白。首先,以水和畫筆將你想留白的地方塗濕(圖32)。之後以沾了水的畫筆稍用力刷,使顏色化開,然後再用紙巾把水抹掉,同時也拭去了已溶化的色料(圖33)。像這樣重覆兩、三次,直到得到了滿意的留白為

止,且用合成毛筆或水來稀釋色料使之相融(圖34)。

圖35. 這裡顯示了水彩鉛筆的基本技巧。重要的是以畫筆加水來沖淡鉛筆線。然而,下方的線條卻依然可見,因此達到一般水彩畫所沒有的效果。

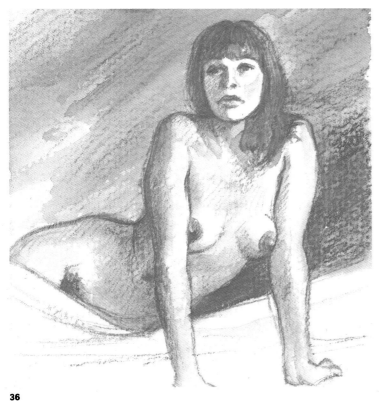

36

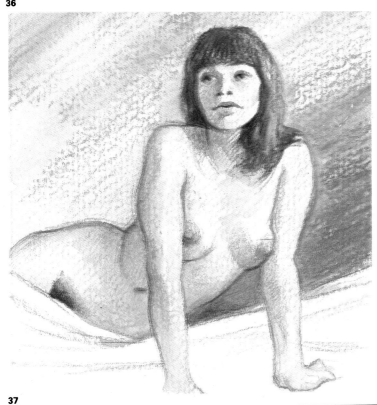

果，這個技巧常是不可省略的（見圖32、33和34）。這可以單色(monochrome)或濃色運用，兩種都會有不錯的效果。在單色——或雙色 (bichrome)——運用之後再上濃色來作色調實驗，尤其有用。單色運用還有另一個用途——這是學習水彩鉛筆技巧，且不必擔心顏色問題的一個絕佳練習。

最後我們將深入地探討主題，並以水彩鉛筆做個練習。所以，請將你的材料先準備好吧。

圖36和37. 上圖是以水彩鉛筆畫出的單色畫。下圖則是同一個圖形，但以彩色繪出。上圖較像不透明水彩畫，下圖則類似水彩，但具有獨特風格。鉛筆線條依稀可見，創造出一種介於素描和繪畫之間的鮮活特質。

37

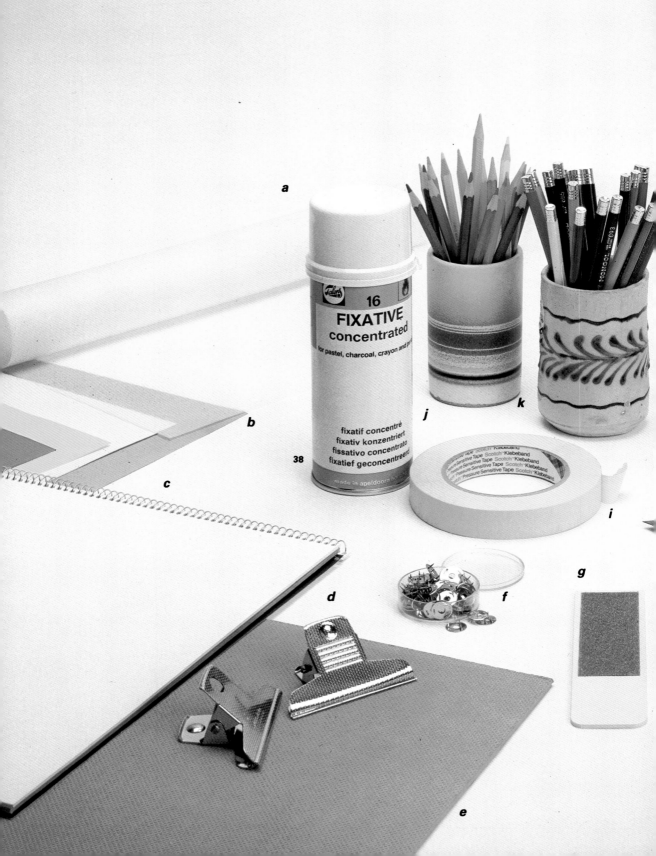

a

b

c

d

e

f

g

i

j

k

16
FIXATIVE
concentrated
for pastel, charcoal, crayon and p

38

fixatif concentré
fixativ konzentriert
fissativo concentrato
fixatief geconcentreerd

made in apeldoorn holland

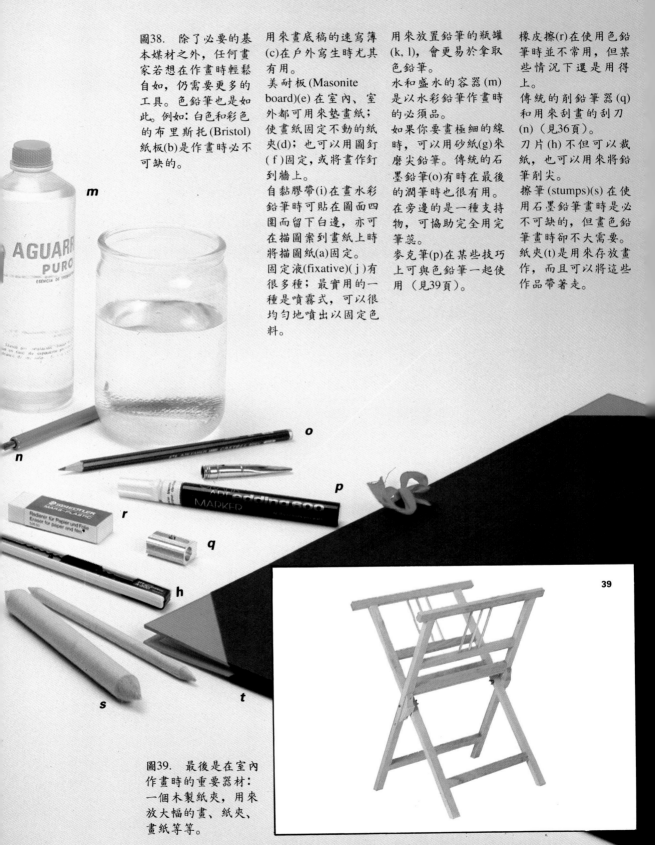

圖38. 除了必要的基本媒材之外，任何畫家若想在作畫時輕鬆自如，仍需要更多的工具。色鉛筆也是如此。例如：白色和彩色的布里斯托(Bristol)紙板(b)是作畫時必不可缺的。

用來畫底稿的速寫簿(c)在戶外寫生時尤其有用。

美耐板(Masonite board)(e)在室內、室外都可用來墊畫紙；使畫紙固定不動的紙夾(d)；也可以用圖釘(f)固定，或將畫作釘到牆上。

自黏膠帶(i)在畫水彩鉛筆時可貼在圖面四圍而留下白邊，亦可在描圖案到畫紙上時將描圖紙(a)固定。

固定液(fixative)(j)有很多種；最實用的一種是噴霧式，可以很均勻地噴出以固定色料。

用來放置鉛筆的瓶罐(k, l)，會更易於拿取色鉛筆。

水和盛水的容器(m)是以水彩鉛筆作畫時的必須品。

如果你要畫極細的線時，可以用砂紙(g)來磨尖鉛筆。傳統的石墨鉛筆(o)有時在最後的潤筆時也很有用。在旁邊的是一種支持物，可協助完全用完筆蕊。

麥克筆(p)在某些技巧上可與色鉛筆一起使用（見39頁）。

橡皮擦(r)在使用色鉛筆時並不常用，但某些情況下還是用得上。

傳統的削鉛筆器(q)和用來刮畫的刮刀(n)（見36頁）。

刀片(h)不但可以裁紙，也可以用來將鉛筆削尖。

擦筆(stumps)(s)在使用石墨鉛筆畫時是必不可缺的，但畫色鉛筆畫時卻不大需要。

紙夾(t)是用來存放畫作，而且可以將這些作品帶著走。

39

圖39. 最後是在室內作畫時的重要器材：一個木製紙夾，用來放大幅的畫、紙夾、畫紙等等。

後印象派畫家梵谷 (Vincent van Gogh) 曾寫道:「比例、光影和透視都有其法則，我們必須知道這些法則才能夠畫畫。如果我們沒有這種知識，再怎麼掙扎也沒有用，仍不可能產生任何作品。」這位荷蘭籍的天才所說的就是繪畫的基本原則，這原則也同樣適用於色鉛筆的實行和技巧。如果不願徒勞無功的話，就要遵守法則和方法 —— 掌控工具。所謂「工欲善其事，必先利其器」。這或許是藝術家工作中最基礎的層面，但卻是不可或缺的。

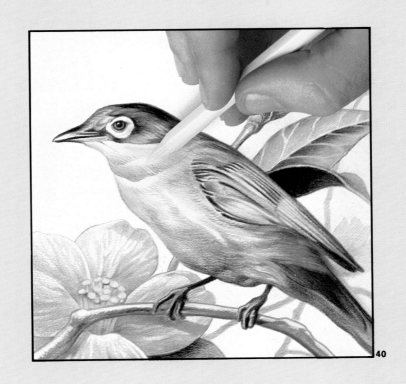

技巧

其他工具和材料

紙的顆粒、筆尖是軟或半軟——這是你以色鉛筆畫圖時最先要考慮的兩個因素。色鉛筆的使用技巧包含了如何配合兩者而達到最佳效果。

假設用一支黃色鉛筆，在細顆粒或中顆粒並不完全光滑的紙上，鉛筆必須畫過一些小顆粒。如果你在紙上輕壓鉛筆，黃色素和蠟就會黏在這些顆粒上，但並非全部；有些顆粒仍未著色。

這裡有項基本原則：讓顏色混合。如果你在同一個地方塗上另一層新的顏色——這次用紅色——上一次仍保持白色的那些顆粒就會染上顏色。藉著這所謂的視覺混合 (optical mix)，眼睛就會看到橙色。即使你不塗第二層顏色，也仍會有種混合效果：那是你塗上的色調和紙的白色之混合。

因此，第一個原則是：為塗出色調或混合色彩，鉛筆必須平滑畫過基底。如果你想塗出乾淨且深濃的顏色時，就必須用力一些，筆蕊的色素和蠟在紙面畫過時才不會存留空白，而會蓋住一切間隙。所以用鉛筆的力道是很重要的，鉛筆尖不尖也很重要。鉛筆最好是保持筆尖不要鈍——色鉛筆很容易畫鈍，必須常常削尖。但如果要畫一整片部位，鉛筆蕊便最好鈍些，不要太尖（見圖41和42）。如果要畫細微部位時，鉛筆蕊就必須很尖了。

正確地握筆也同樣重要，但這沒有什麼秘訣。畫線條時，握筆姿勢一如寫字時，不過稍微高些。也可以手覆住筆桿而執筆，如圖44所示。總之，不要太擔心，以你覺得最舒服的方式用手指執著鉛筆，只要不太奇怪或扭曲即可。最重要的是你可以大膽地運筆自如。

使用色鉛筆時幾乎是可以不用橡皮擦的。在塗了濃色的部位用橡皮擦非但無益，甚至有害。橡皮擦會把鉛筆蕊的蠟進一步推散，把畫面弄髒，且無法修復。想要像一般鉛筆畫那樣用橡皮擦除去白色，也是不可能的。不過，若是想除去最初幾筆柔和的線條，或減輕幾乎未用力畫而得到的色調，橡皮擦還是可以用的。然而也僅此為限。

畫畫時要儘量舒適自在。不需要很大的空間，但務必要舒服。斜面板是最理想的，如果畫面不大，在平面桌上畫也可以。燈光必須在左方，除非你是左撇子。現在就開始練習一下如何？

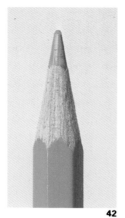

圖41和42. 筆尖在作畫時是非常重要的,雖然一開始時似乎無關緊要。很多業餘畫家畫出不甚滿意的作品,只因為有用錯筆尖的情形。將筆蕊削尖的方法有二:一是用刀片(圖41),另一是用傳統的削鉛筆器(圖42)。削鉛筆器較適宜小幅的畫作,因為會削出已夠尖的筆尖。不過,用刀片削出的筆尖卻較利於大幅畫作,因為削尖的部位可以較長;也就是你可以畫久一點,而不必常常要再削筆。

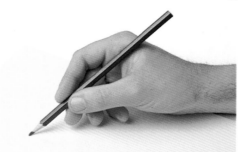
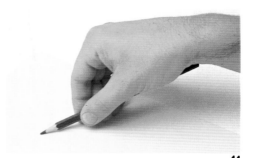

圖43和44. 拿筆的姿勢可以像寫字一樣(圖43),但要稍高些;也可以側著拿(圖44)。第二種姿勢特別適宜用於畫在垂直或有斜度的表面上,以及當你畫講求靈敏和速度的長線時。

圖45和46. 在這裡你可以看到如何用刀片削尖鉛筆(圖45)。用拇指輕推刀刃削過木頭,小心控制;想要筆蕊尖,也可用砂紙(圖46)。將筆蕊水平地磨擦,同時你要輕輕轉動鉛筆,使筆蕊的每一面都磨到。

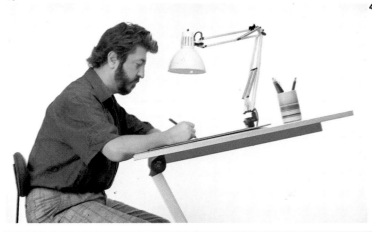

圖47. 這是作畫的理想姿勢。有斜度的畫板,燈光在左方,且與紙保持適當的距離,不太近也不太遠。

如何以色鉛筆畫線條及上色

圖48. 如果你有一盒40色或60色的色鉛筆,顯然在畫一幅畫時並不需要完全用到。一般而言,你會偏好某些色彩——每個畫家都各有所好——因此有許多顏色只有在例外的情形才使用。最好是將最常用的七到十支筆放在左手,而以右手畫圖。這樣可以避免每次要用筆時都得在筆盒裡反覆地搜尋一番。

48

圖49. 另一種可以讓你不必花時間找筆的方法是,把鉛筆放在一個瓶罐內。把最常用的鉛筆都放在這裡,這比放在筆盒裡更易於取用得多了。更完美的是,可以將暖色系的筆放在一罐,冷色系的筆放在另一罐;甚至可以再用一罐專盛濁色系的筆。這麼井然有序,對畫家而言實在是太不尋常了。

49

圖50. 以色鉛筆要畫出色彩層次的作品並不像許多業餘畫家所想像的那麼難。先以鉛筆由上到下來回畫線,慢慢減輕下筆的力道。不要怕,開始時要用力畫,然後逐漸地減輕,直到最後幾乎只是輕刷,層次就畫好了。在某些部位可能仍有不規則的色調,或顏色不如期望的深;謹慎地修飾這些區域,根據層次顏色的要求施力。結果應該如最後一圖所示一般。

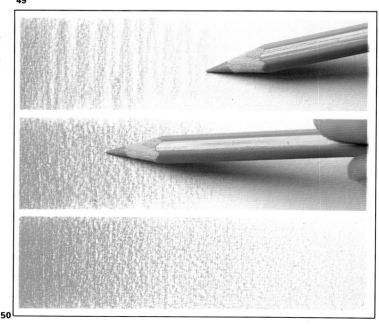

50

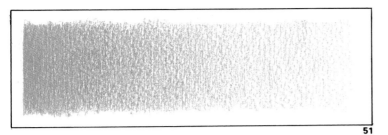

51

圖51. 以色鉛筆作畫時，務必牢記22頁上的指示。色料不能將紙的顆粒完全掩蓋，有些部位依然是白色的。因此，出現的是很像將白色和所用的色彩混合。例如，若想畫出粉紅色的層次，就要用紅色筆畫，因為畫紙的白會減低紅色的色調。

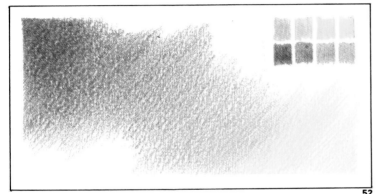

52

圖52. 為達到本圖所示的暖色調，則必須用八種同一色系的色彩：黃、土黃、泥土色調或棕色，依序由最淺色畫到最深色。在顏色重疊之處，要將二色混合，才能得到柔和、連續的色調。結果如圖所示：和諧而悅目。不過，在下一個插圖你就會看到另一種作法。

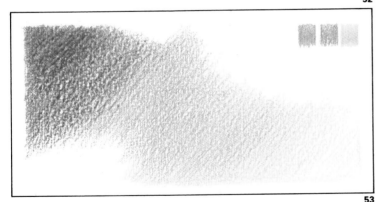

53

圖53. 這片顏色與上圖幾乎完全相同，只不過這是僅以三原色——黃、藍和紫紅——畫出來的。為得到和以八種顏色畫出的相同色調，則必須以不同比例去混合三個顏色。並請注意：單以三原色，就可畫出自然的任何顏色。不過，你不必這麼做；只要時常練習混色，並且懷著研究者的熱忱。你會很快地就看到成果。

54

圖54. 用色鉛筆作畫時，使用顏色的順序會影響到結果。請看此例：黃與藍混合。第一例中先畫藍色，再疊上一層黃色，結果是淺綠色。第二例順序相反，結果是深綠色。為什麼會這樣呢？因為暗色會蓋住亮色，但亮色卻蓋不住暗色。

55

圖55. 請看看左邊的這片藍色。在中間的地方看起來跟其他部位不太一樣，比較淡，而且暈混的線條及隱約可見的紙張顆粒讓人有種粉彩的感覺。這是用色鉛筆可達到的另一種效果，只要在想要呈現粉彩效果的地方應用白色鉛筆即可，因為白色可以明亮色調、混合線條，並且將畫紙上特殊的顆粒隱藏起來。

從淡色到濃色

是的，從淡色到濃色：這是色鉛筆的用法。先畫較淡的色調，再逐漸添加較濃的色調。

看看咖啡杯逐步畫出的例子。我在整幅畫中先用輕柔的色調，然後一層層逐漸加深陰影。到最後階段，才看到幾近黑色的部位和細微之處。這便是以色鉛筆著色的方法：慢慢加深明暗度及對比。反過來由濃變淡來畫幾乎是不可能的，那是因為鉛筆的淡色根本遮不住濃色。因此，建議一項基本原則：開始下筆時務必要謹慎，先畫上輕柔的色調，就算是不足也不要緊。這總比畫得過頭要好些，畫得過重就無法再回頭了。所以要由淡到濃，逐步加深。

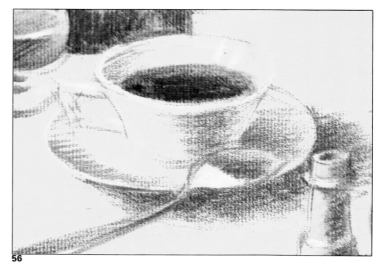

56

色鉛筆的著色技巧

所謂的技巧是指步驟或程序而言。更明確的說，包含下列五種：

── 線條技巧

── 色調技巧

── 刮畫（grattage或scraping）技巧

── 刮白技巧

── 留白技巧

前兩種 ── 線條和色調 ── 是最常用的。

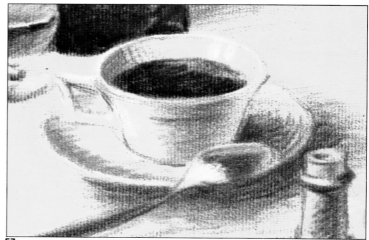

57

線條技巧

請看下頁的風景畫，這是線條技巧的一個很好的例子。很明顯的，其明暗度、陰影、對比，都是由形成交織的交叉線交疊構成的。在色調較深的部位，有較多層交疊的線，交叉線也較為濃密，在顏色較淡之處則正好相反。我一向是由較少較淡畫起，漸漸畫向較多較濃。

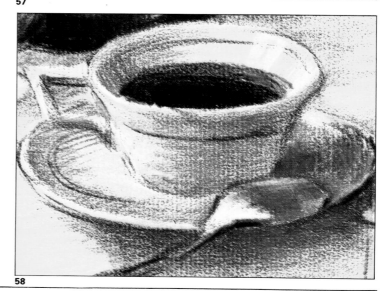

58

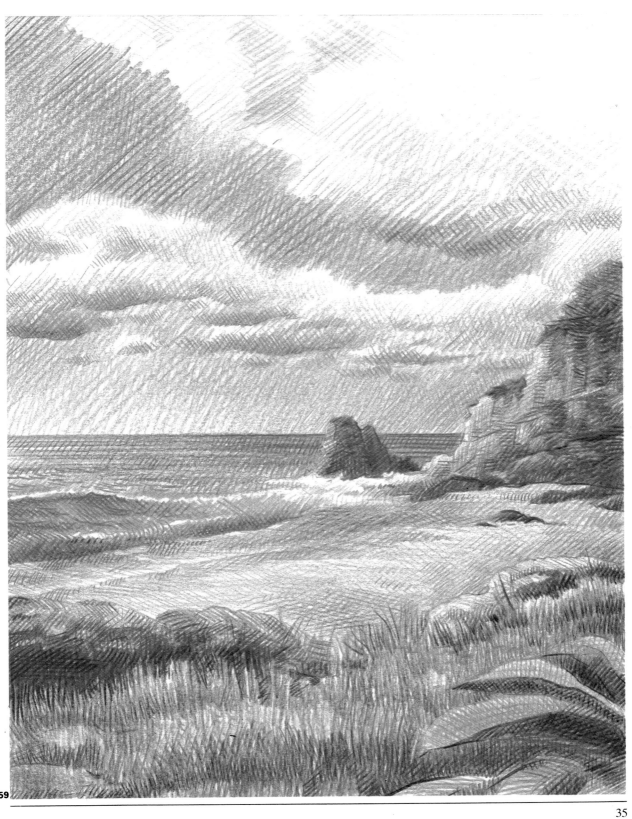

以色鉛筆著色的技巧

色調技巧

圖61是本技巧的範例。這是個基本程序，務必由淡到濃，慢慢表現出立體感、色彩明暗度和陰影。著色和明顯可見的線條可以混合（見圖60）。我說「明顯可見」是因為鉛筆的著色也是以線條創造出來的；這些線條因緊密相接，所以整體呈現一致的色調。在本頁的範例中因配合紙質顆粒，下筆輕微，結果是平順且協調的。

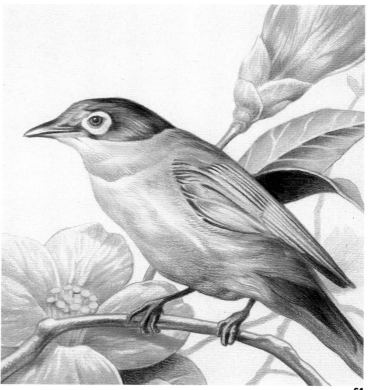

61

60

62

刮畫技巧

首先以正常程序畫出物體，以較淡的顏色運用色調技巧。接下來 —— 要小心了 —— 在上面再加塗一層顏色，顏色不變，但明暗度加深。然後拿起一把刮刀，以刮刀在你剛剛塗過色的影像上再畫出線條（圖62）。每畫一條線，你便刮掉第二層顏色的蠟，而顯現出下面的第一層顏色。

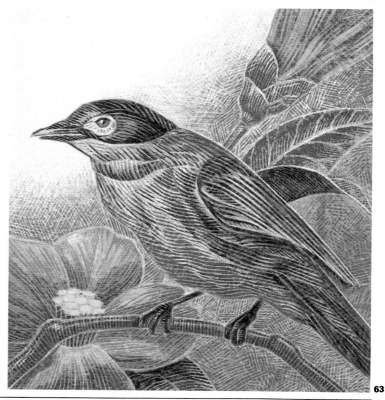

63

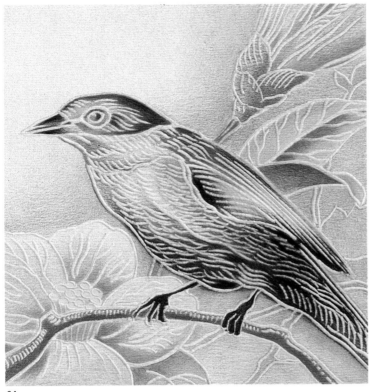

64

66

刮白技巧

請看左圖範例。在細質軟紙上以石墨鉛筆畫出線條畫,然後將這張軟紙釘在上等的布里斯托紙板上。用針較鈍的一端或一支原子筆,描過鉛筆線條,使下面的紙板出現凹痕(圖65)。將軟紙移開,你便得到一張「雕刻」的花鳥畫了。現在你可以以色鉛筆,運用色調技巧在紙板上著色。

65

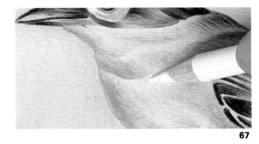

67

留白技巧

你看得出左圖這隻鳥與左頁上方的那隻鳥有什麼不同嗎?這隻鳥的色彩比較調和、比較柔軟,看起來很像粉彩畫。這效果是如何達成的呢?很簡單,只是以白色鉛筆在已用一般色調技巧畫好的作品上,再加以塗抹(圖67)。白色鉛筆使線條融合在一起,紙張的顆粒效果不見了,顏色也變得較淡。請觀察一下圖66的結果。

插畫技巧

色鉛筆常用來畫插畫；有時單獨使用，有時與其他技巧合併使用。許多知名的藝術家都能利用這個媒材的延展性而創造出高品質的傑作。

雖然單獨使用色鉛筆是可行的，但是一般常將之視為加深水彩畫的明暗線條的補充技巧。

在本頁中，你可以看到插畫家瑪莉亞‧黎厄斯(María Rius)通常遵循的程序。背景是以噴筆噴出的，將鳥和女孩的部位留白，這兩個主題稍後以水彩畫出，最後才是色鉛筆上場。色鉛筆被用來加深某些部位，修飾輪廓（如頭髮），並加強了整幅畫的明暗度。

大多數的插畫家也都用同一個方法。先用水彩畫出圖案，然後再輪番使用色鉛筆，慢慢地製造出不同深度的線條，以強調圖畫的立體感及明暗度，和一些使成品更有力、更鮮活的輪廓。

68

69

圖68至70. 色鉛筆是插畫家常用的輔助媒材。請看名插畫家瑪莉亞‧黎厄斯所遵循的程序。她先以噴筆噴出背景，但中央人形和鳥都留白（圖68），然後她再以水彩將這些主題畫出來（圖69）。最後，她用色鉛筆創造出明暗度、輪廓，且修飾所有的細節。

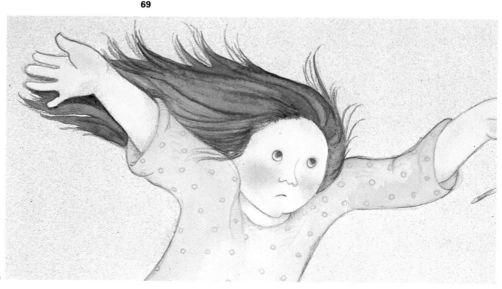

70

色鉛筆、噴筆和麥克筆

在前一頁以噴筆噴出基本背景的圖上，也可以使用色鉛筆來決定最後的潤筆。另一種對你而言可能是全新的技巧：將水彩鉛筆與中間色或無色的麥克筆混用。可以先試試看；因為只有自己用過，才能體會出應該如何及何時使用無色筆。無色的麥克筆通常被製造廠商稱之為「混合筆」(blender)。

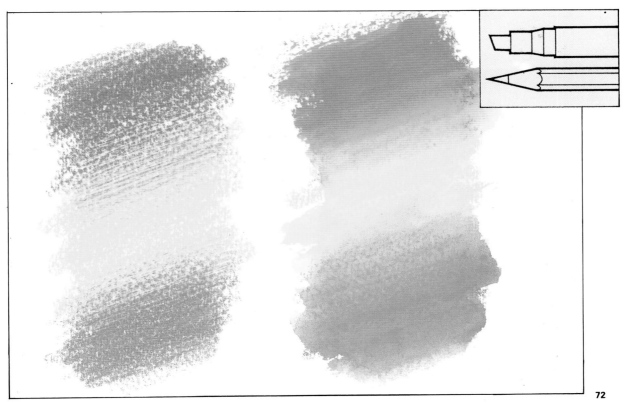

71

圖71. 以噴筆畫出的插畫，再用色鉛筆處理最後的細節。在強調輪廓或在必須修正缺失的小部位修飾色調時，尤其有用。

圖72. 無色的混合用麥克筆可以產生一種較緊密的「厚塗」(impastoed) 效果。在某些畫作中可以得到很耐人尋味的結果。

72

本章將僅以三個顏色來著色：藍 (cyan)、紫紅
(magenta)和黃色。雖然只有幾個顏色，但畫面將
會出現彩虹的所有顏色任你使用。請記住這下列基
本規則：

僅以這三原色 ── 藍、紫紅和黃色 ── 便可以得到
自然中所有的顏色了，包括黑色。這是因為每一種
顏色都包含了或多或少的藍、紫紅和黃色，比例則
視該顏色而定。原因很簡單：在眾多的色彩顏料中，
將之還原至最基本時，只有三個顏色：這就是所謂
的「三原色」，其餘的顏色只是這三個顏色的混合。

73

如何僅以三原色
和黑色著色

色彩理論附註

物理學家談光譜顏色與藝術家談色料色彩，兩者不盡相同，但這不是本章的主題。在此就直接進入談色料的色彩吧。

經由紫紅、藍和黃色的基本三原色，可以混合出所有其他的顏色。將三原色兩兩相混後，就得到了所謂的「第二次色」。例如：

紫紅＋藍＝深藍

紫紅＋黃＝紅

藍＋黃＝綠

第二次色的知識不只是增加某種延伸的資訊而已，對我們而言則大有用處。這些顏色也是「補色」，當它們與原色並置時就會產生最強烈的顏色對比。如：

—— 深藍色是黃色的補色

—— 紅色是藍色的補色

—— 綠色是紫紅色的補色

接下來就是「第三次色」，是兩兩混合原色與第二次色後得出的顏色。這些包括橙色、深紅(crimson)、藍紫色、群青色、翠綠和淺綠色，請參考右圖的色環。我將更深入地談論顏色的概念。

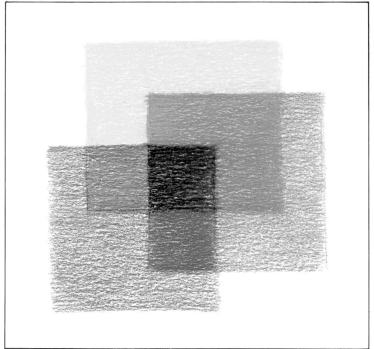

74

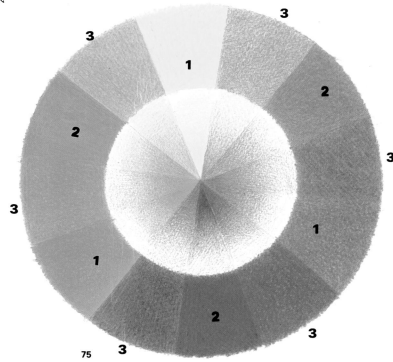

75

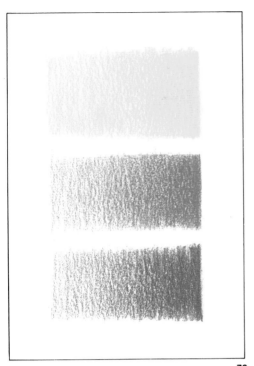

76

77

78

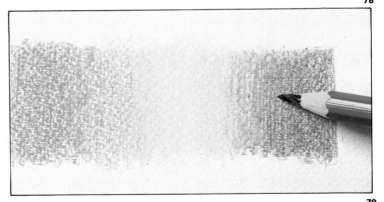

79

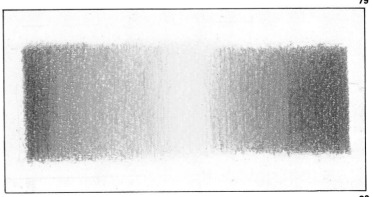

80

圖74. （前一頁，左上圖）這裡可以看到黃、紫紅和藍三原色兩兩相疊後所得到的第二次色：紅、深藍和綠。將這三個顏色重疊（中央處），就得到了黑色。

圖75. 這就是所謂的「色環」。三原色(1)的混合產生了第二次色(2)。三原色和第二次色兩兩混合後，就得到了第三次色(3)。

圖76至80. 從這些圖中便可看出僅以三原色（圖76）即可得到光譜所有的顏色。不過別輕信人言，自己試試吧。準備幾張中等顆粒紙，開始塗色。這項練習對練習畫層次也很有用，必須反覆練習，不斷修飾，使白色完全被蓋住，且顏色也不會有突兀的改變才行。

最後測試

關於在前面對顏色所敘述的一切，尤其是三原色的部分，在圖81、82以同一個人物畫了兩幅幾乎一模一樣的圖，直接加以說明。

誰會想到上圖我用了十二種顏色，而下圖才用了四種呢？一定沒人想到吧，但事實如此。也請你做一個類似的練習，你自己會看清只要以最基本的三原色再加上黑色，就可能得到與十二支鉛筆相同的繪畫效果。

如前面已說過的，以三原色就可以得到自然的所有顏色，就連黑色亦然（只要將同樣比例的三原色混合在一起）。無疑的你會想，如果只要三或四支色鉛筆就可以的話，為什麼要用一盒多達72色的筆來作畫呢？

其實，只以三或四色固然已足以畫圖了（一如已說明的），但專業畫家卻喜歡有更多的選擇。愈多顏色使他愈能得心應手，不必在紙上堆積太多層色彩，因此最後成品愈加輕鬆流暢。也可以節省時間，不必為了調色而太傷腦筋。

81

82

圖81和82. 這裡證明了如何結合三原色便可得到許多顏色。第一幅畫像（圖81）是以圖右側的十二種顏色畫出來的。第二幅畫像（圖82）則僅以三原色加上黑色，適度的混合之後所畫出來的。

明瞭補色的意義

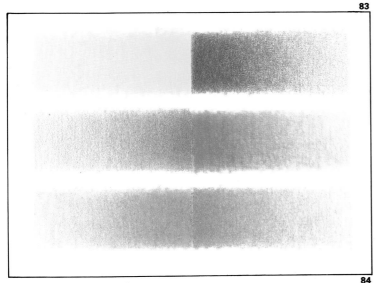

83

補色是很重要的：我們知道將這些顏色並置在一起時，它們就會造成視覺上最大的顏色對比。

在運用上，只要不過度使用，對比是很有趣的。對比可運用到圖畫中，但並非大量，而且是在主色調下，顧及整體和諧的少量運用。而有時畫家為達到某種強烈衝擊而大膽地使用了許多對比效果（例如野獸派(fauve)的畫家，像馬諦斯、德安 (Derain) 或烏拉曼克 (Vlaminck) 等），不過，那又另當別論了。

現在該說，除了補色並列的顏色對比外，你也可以嘗試一下色調對比 (tone contrast) 和鄰近色對比 (simultaneous contrast)。請看圖84和86的說明。

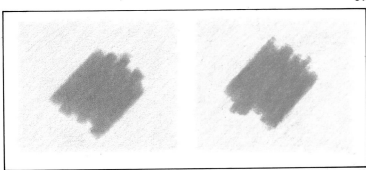

84

圖83. （上）補色並列在一起時，就會造成顏色的最大對比。這是畫圖和使圖面協調的基本常識。但運用對比時請務必謹慎：對比不是很容易就可駕御的。

圖84. （左）色調對比。這是以同一色的兩種濃淡色調產生的。當然，根據色調濃淡可以得到多種不同的色調對比。

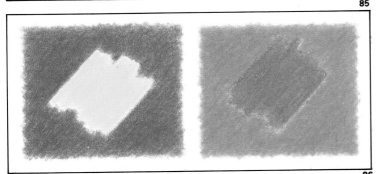

85

圖85. 顏色對比。這是並列兩種不同顏色的結果。對比的強弱與否，必須取決於你是否完全理解補色彼此的關係而定——補色能夠形成最大的色彩對比。

86

圖86. 鄰近色對比。事實上，這是一種視覺效果。內容是說：所有的顏色背襯淡色時看起來會比較深；相反的，背襯深色時顏色就會顯得較淡。

必要的練習

開始動手吧！你將要以三原色（僅僅就這三個顏色而已）嘗試一下這兩頁圖上自1到36號圖的明暗度練習。這是項基本練習，使你得以明瞭鉛筆的本質和混合的驚人效果。請準備一張中顆粒的紙；在你繪畫時，手的下面也要墊著一般的

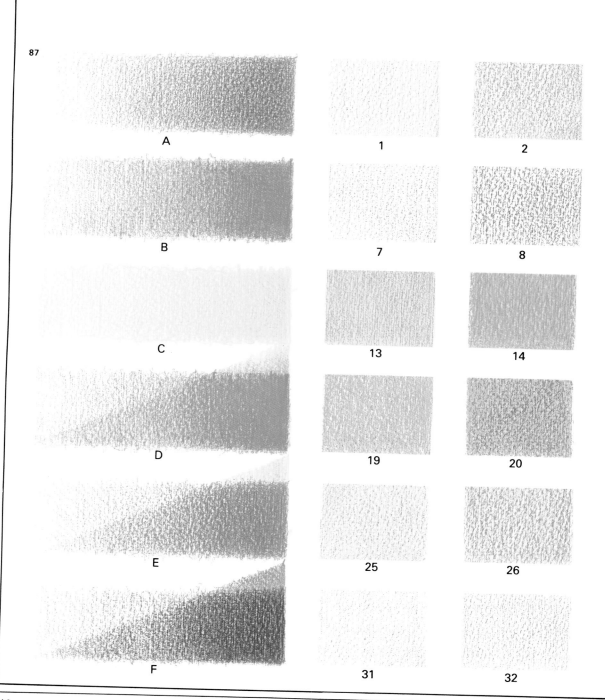

87

A

1

2

B

7

8

C

13

14

D

19

20

E

25

26

F

31

32

白報紙，以保護你的畫，免得因手的摩擦而造成顏色污染。鉛筆也應削好，但不要太尖。並請留意：雖然這只是個練習，但執行時仍需謹慎，務必要得到美麗的成品，從一開始就習慣把事情做好是一件好事。這就讓我們開始吧。

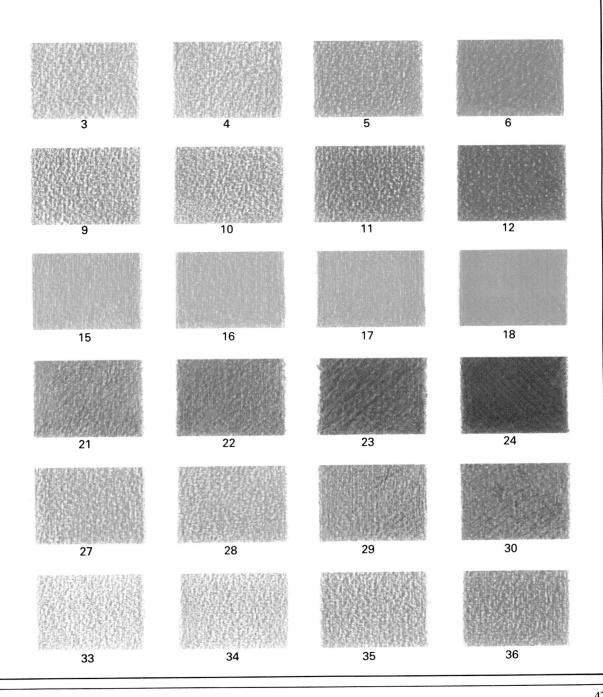

綠色系

首先，請先進行46頁上的三原色層次圖
的練習（圖87，A、B和C）。由此開始，
才能發現你的三支鉛筆需要用多少力
量，從而得到適當的練習。讓我們從左
邊開始畫層次，輕壓鉛筆（只是刷過紙
面而已）， 然後在往右移動時便慢慢加
大力量，最後的線條必須很用力。這一
切都是一氣呵成，不能停頓；結果必然
能得到一個顏色層次分明且調和的畫
面，而不會有突然的跳動。畫完層次之
後，必要時不妨再修補某些部位使顏色
顯得更均衡。其他兩個原色也請同樣地
練習，必要的話可先在別的紙張上練習。
圖87的D、E和F小圖顯示第二次色是如
何透過原色的混合而取得的。
現在我們就來做這個練習吧。

綠色系

從圖88A中，可以看到綠色是如何得到
的：那是將藍色和黃色混合在一起所產
生的。

接著請嘗試畫層次圖（圖88B），將紙準
備好，拿藍色和黃色的鉛筆。先依照前
例，畫出藍色的層次圖；然後，在藍色
上面再疊上一層黃色。練習，再練習；
也可先在別的紙張上儘量練習，直到你
確定已可以畫出完美的圖為止。但要「動
手去做」，不要只是觀望，僅僅是讀著本
書的說明而已。現在請畫出如右圖 1 到
6號的六種不同的綠色。

先畫六方格的藍色，由最淺的到最深的，
色調應層次漸進。顏色必須是很平坦的
——也就是，不會有什麼地方的顏色比
同一格其他部位更深。必要時就得重畫
改正。

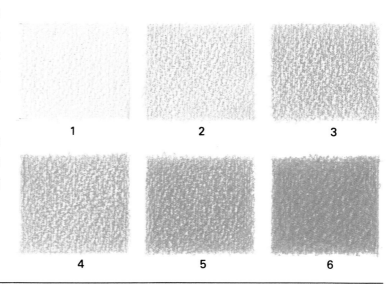

1 2 3

4 5 6

藍色系

三原色中的藍和紫紅（有點帶粉紅的深紅色或紅色）混在一起會產生深藍色，見圖89A。

馬上開始練習畫層次吧。先畫紫紅色；小心！這顏色極容易上色，所以只要你的手稍微用點力，就可能畫出比你想要的更深的色調，因此務必要小心。然後是藍色。你已經知道畫層次圖的方法了，為了得到如圖89B般的結果，就可能需要多加練習。畫好後也可以再修飾一下那些看起來不夠協調的部位。

層次圖畫好後，接著要畫出7到12號不同深淺的藍色應該是比較容易了。

在此必須堅持一點：每塊顏色必須絕對一致，只有一個顏色。每個部位都是同一色調，沒有濃淡之分。

先畫出六塊紫紅色，由淺到深。畫線方向不變，且要畫直線：以最適合手勢的方向，但務必是直線。淺色調則要很小心：那是因為如前所述紫紅色極易上色。你可以比照圖89A，看看最後一格的紫紅色深度是否與該圖最深的紫紅色相若；同一格的藍色也可自此圖中看出。

這樣取得的深藍色是以原色混合出的第二個第二次色。再次提醒，這也是黃色的補色——黃色正是不曾在這混合中使用的顏色。正如先前的綠色是紫紅色的補色，兩者之間形成強烈的對比。

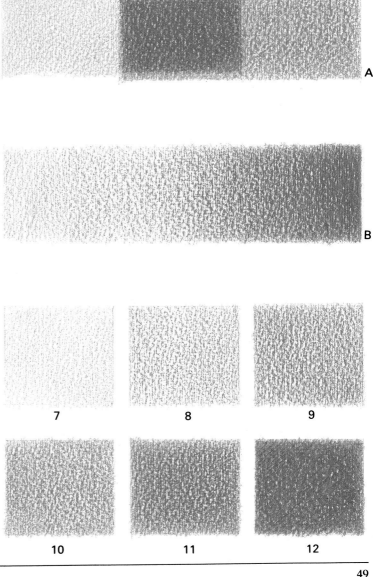

89

A

B

7 8 9

10 11 12

紅色系

紫紅色加上黃色會得到第二次色——紅色，也是藍或亮藍的補色。

讓我們開始練習吧！我想不必再重覆解釋該怎麼做了吧？但在此只要提醒請先以紫紅色開始，也別忘了混色的順序。一般說來，以後的練習若必須疊色時，也必須遵守相同的順序，這會使一切都進行得較平順。原因在前面已提過了。讓我們開始練習 13 到 18 號的紅色系吧。首先，全部是紫紅色。13 和 14 號方格必須是很淡很淡的粉紅色；15 和 16 號則顏色稍深；17 和 18 號是深濃的紫紅色。然後再上黃色，比紫紅色多用些力。到 16 和 17 號方格時，就要多用點力畫。到第 18 號方格時則要施以最重的壓力。

相信你可以看出，最後一格得到的色彩才是正紅色，這也是你要尋找的第二次色。前面幾格得到的其實是橙色調，那是鉛筆用力稍弱的結果。現在，已有了三個第二次色了，每一個都是混合兩個原色而成，且各有六個由淺至深的色調。接下來就要開始取得一系列的第三次色和第四次色（仍是以三個基本色取得的），而這些顏色是在繪畫中經常運用的。

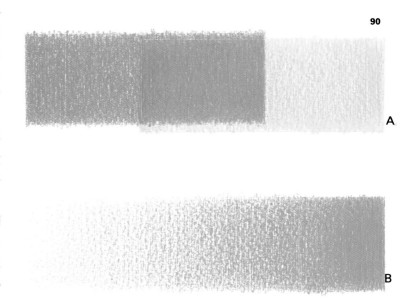

90

A

B

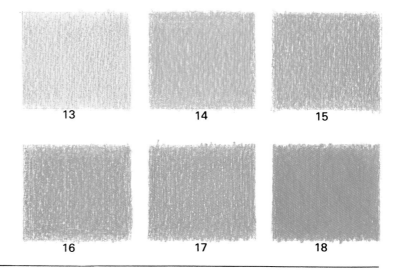

13 14 15

16 17 18

土黃色和赭色系

在此仍然只要用三個原色，但有一點不同：現在不只是塗兩層顏色而已，而是塗三層顏色了。很奇怪吧：你將只用藍、紫紅和黃色，但是（見以下數頁）卻可以得到深淺不同的土黃色、赭色、「濁」綠色或藍灰色。怎麼會這樣呢？那是因為在用每個原色時，其比例不同所造成的。

請看圖91A和B，就可看出赭色是怎麼來的。先混合藍和紫紅色(A)，然後再加黃色(B)。可是比例呢？

慢慢畫，你就會明白了。這一次，不要先畫好所有的藍，再畫所有的紫紅，然後再畫所有的黃色。要慢慢製造色調，在每一格中將三個顏色混合好之後，再進行下一格。當然，事前在另一張紙上練習是「絕對」不可免的。我可以告訴你一個基本法則，為得到赭色和土黃色，「紫紅色的比例一定總是要高過藍色」，然後畫黃色時也要相當用力。亦即，當你混合藍和紫紅時，務必要得到紅紫色，然後才能再塗上深濃的黃色。第19和20號是土黃色，21號之後的則是赭色。不過這些都必須先在另一張紙上

練習，一次又一次，每次塗一個顏色都更用力一些，直到你認為已能掌握最適當的混色比例為止。

每畫完一格後，都可以再繼續修飾或調整。以三種顏色輪流潤色，直到得到了想要的色調為止。相信這些練習是非常有趣的。

91

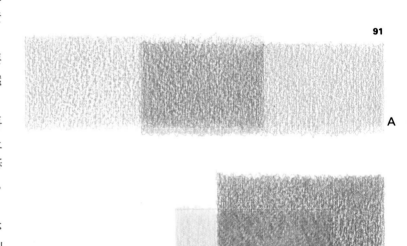

A

B

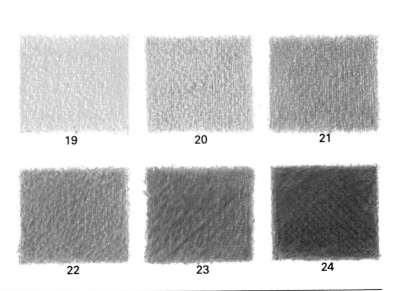

19

20

21

22

23

24

土黃色和棕色系

在繼續進行前，關於色彩理論還有一點要提出說明的。在繪畫中的色彩通常可以分成：

——暖色系（黃色、橙色、紅色）

——冷色系（藍色、翠綠色、藍紫色）

——濁色系

自上一頁開始練習畫土黃色和赭色時，就是在表現上述的第三種色彩變化——濁色系了。這個色系是以兩種補色不同比例的混合（例如綠色和紅色），再加上白色——當以色鉛筆作畫時，是紙張的白色——而形成的。這個色系是由灰色調或「濁」色調組成的，如棕色、土黃色、綠或藍灰色等等。

依照前面的練習來做：畫完一格後，再繼續畫下一格，並請嘗試複製圖92中第25至30號的顏色。所使用的色彩仍是藍、紫紅、黃三個顏色，比例則各異。一如上例，必須先得到藍紫色。

其要領是：先以調和比例的藍和紫紅混合，得到略帶藍的藍紫色，然後再用力塗上黃色即可。

可以試試看了吧，只有親自動手才能真正了解。或多或少的藍，或多或少的紫紅，或多或少的黃色，直到得到你要的色調。然後仍可以用色鉛筆繼續修飾，塗抹每一格，直到色調完全的協調。

已說明過了土黃色，但尚未談到棕色。為畫出深土黃棕色，則必須繼續混出自第 30 號之後的色調。

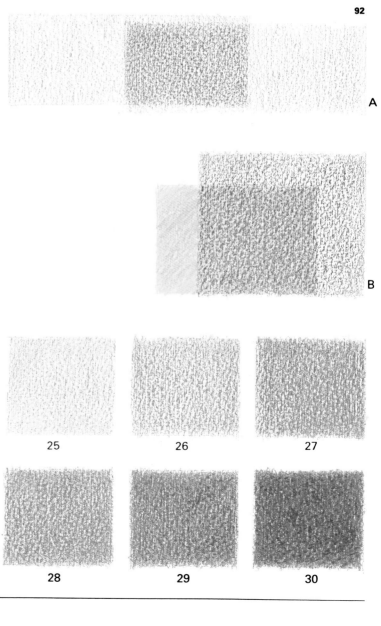

92

A

B

25

26

27

28

29

30

藍灰色系

這一色系的顏色極美，且同樣可以用三
支基本顏色的鉛筆製造出來。為得到這
一色系的基本規則是：

藍多於紫紅，混出藍紫色。然後再輕
輕塗上黃色，力道適中。

請開始畫吧，或是先練習一下，再嘗試
與圖93中第31至36號六個方格中顏色
相若的色調。我堅持：如果你真想了解
三原色和其混合色的本質，事前多加練
習是絕對必要的。再給個一般的建議，
無論如何只有經過你自己的練習、發現，
才能真正掌控顏色。

最後終於完成了一連串的練習了，這些
正是繪畫的基礎。在你畫出三十六種顏
色的過程中，也許還不清楚到底學到了
多少。現在我要說，或許你已學到了有
關顏色的一切，往後再增加的都只是在
深厚基礎上的一點細節而已。

現在你躍躍欲試了吧！

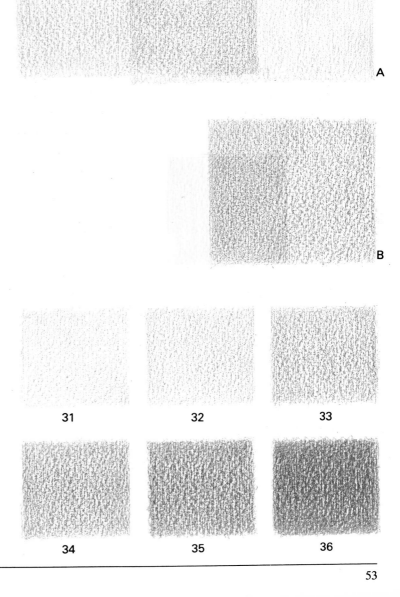

93

A

B

31　　　　　32　　　　　33

34　　　　　35　　　　　36

再向前跨一步。事實上，已經是跨了許多步，因為你已開始要畫一幅「畫作」；只要運用在以三原色製造出三十六種顏色之練習過程中所學到的一切，就可以完成作品。你將畫出一幅風景畫，但僅以熟悉的三原色：藍、紫紅和黃色，再加上黑色來動筆。到目前為止，只用這三支鉛筆在調製顏色。現在請將你的經驗用在風景畫這個主題。你必須將圖中每個物體配上適度的明暗度、陰影、形式、顏色和亮度等等。你喜歡這個練習嗎？

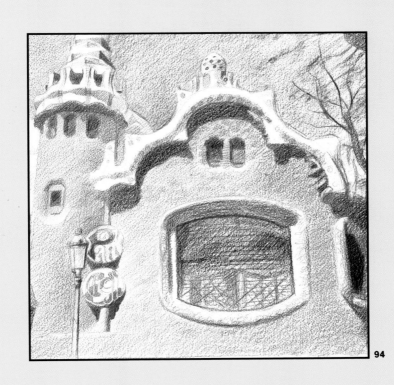

94

僅以
三原色和黑色
畫出一幅圖

選擇主題和色系

95

96

圖95和96. 為了找色
鉛筆畫的題材，我到
名建築師高第所設計
的一處公園去，拍了
本頁所示的幾幀照
片。然後我在畫室中
選出了右邊這張主題
（圖98），以這幀照片
為寫生的對象，開始
繪製。

圖97. 這是在畫圭爾
公園風景時需要用的
顏色：三原色加上黑
色，各有不同層次。
混合這幾個顏色，便
會得到你所需要的色
彩和色調了。

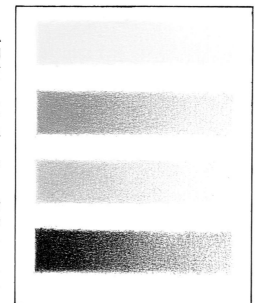

97

提起圭爾公園(Güell Park)就等於是談到
高第 (Gaudí)。圭爾公園位於巴塞隆納，
因其著名的卡德蘭(Catalan) 建築而不同
於其他公園。這座公園具有美妙的外形，
奇特的飾物。我帶著相機到那裡去，打
算將我喜歡的一切事物都拍攝下來。回
畫室後，把所有的相片都攤開來，再選
擇一張我想畫的。最後我選的便是你現
在看到的這一張。

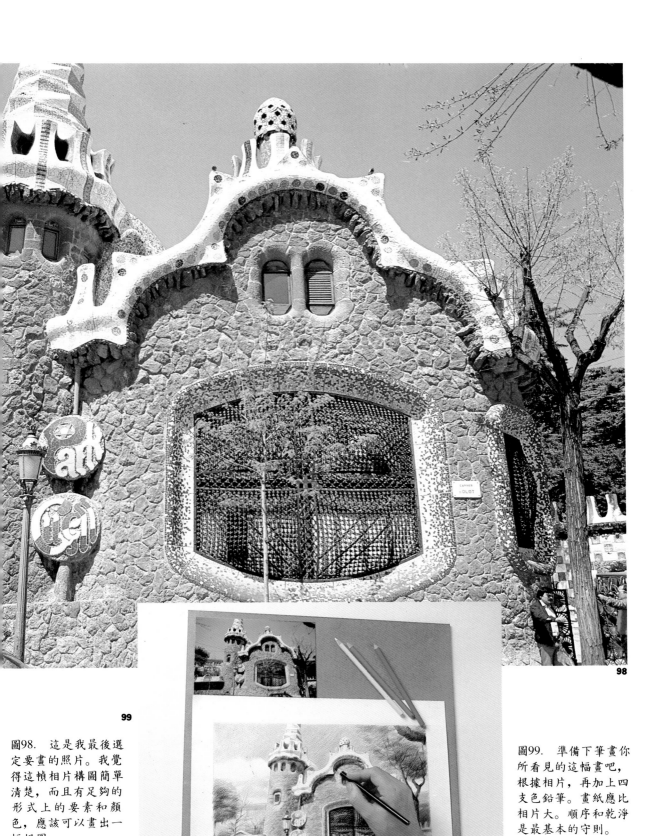

98

99

圖98. 這是我最後選
定要畫的照片。我覺
得這幀相片構圖簡單
清楚,而且有足夠的
形式上的要素和顏
色,應該可以畫出一
幅好圖。

圖99. 準備下筆畫你
所看見的這幅畫吧,
根據相片,再加上四
支色鉛筆。畫紙應比
相片大。順序和乾淨
是最基本的守則。

第一步

開始練習吧。首先要準備四支鉛筆與中顆粒的紙 —— 這是最適合畫色鉛筆的紙了，而細質（顆粒）紙也一樣好用。筆尖請削成半尖；藍色的筆則適度削尖些，因為剛開始時必須以細線描繪出外形，所以需要可畫出細部的尖銳筆尖。都準備好了嗎？那就動筆吧。別忘了手的下面要襯著乾淨的白報紙，這樣才能保護你的畫。

請看圖100，要完成你的風景畫，第一步必須先畫線條輪廓，將主體的形狀與重要細節都畫出來。仔細觀察，務求比例尺寸正確。下筆不要太用力，萬一畫錯才好擦掉。當確定一切都還不錯時，再更用力些地描繪一次，不過還是不能太用力。畫輪廓的這一部分是用藍色鉛筆，藍色可以與後來其他顏色完美地融合在一起。不要用石墨鉛筆來畫；石墨鉛筆

與色鉛筆無法調合，而且還會弄髒畫紙。注意到在這初步階段中，將主要的陰影部位也標示出來了。如果認為不太有把握畫這樣的底稿，而且必須時常擦拭，那麼建議你用石墨鉛筆畫在另一張紙上，愛怎麼擦都可以。然後再用後頭的第 101 頁所敘述的描畫方法把這幅草稿描到正規的紙張上，但這回要用藍色鉛筆了。好了嗎？現在請繼續再看下一個階段。

100

圖100. 第一步是以藍色鉛筆勾勒出底稿。這是以線條畫的，將所有的主題輪廓、形狀、比例以及明顯的陰影處都畫出來。

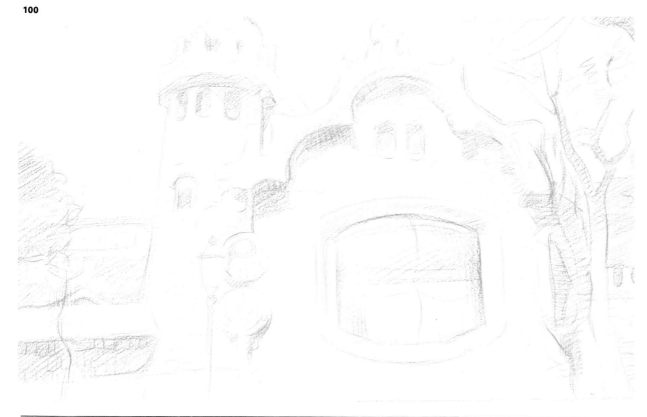

第二步

在第二個階段中所要做的是顯而易見的：在這幅風景畫中的每一個部位都輕輕塗上顏色，且逐步開始混色。你必須先看出整幅畫的初步色調後，再更進一步地力求精確。

天空我只用藍色鉛筆來畫。中央的建築物部分則混用了四個顏色，很輕、很輕地用了黃色，然後紅色，再加一點點的藍色（只有一處）。在較深的陰影部位，我加了更多紫紅、藍和黑色，稍微用了些力。樹上的葉子則只用藍和黃色。

請參照下圖，對你的主體的每個部位儘量給予與圖中相同的色調。你可以先在別的紙張上混色測試後，再正式作畫。

根據每一刻的需要換用色鉛筆（把鉛筆都放在你的左手）： 時而用藍，時而用紫紅，這裡多點黑色，那裡加點黃色。隨時留意整體的表現。在過程中，整幅畫必須隨時顯現平衡的色調。大師寶加(Degas)說過，畫一幅畫的方法是在任何時候都不可以讓人認為那是一幅未完成的畫。

注意線條，務必遵循規則的方向。我在這幅畫中持續用直線和斜線，這就是我的風格。若任意變換線條的方向，整幅畫就免不了顯得拙劣。

圖101. 在必要時便混合顏色，等整個畫面都塗滿了顏色時，便得到基本的色調。這個階段下筆時務必輕緩，要配合畫紙的顆粒。

101

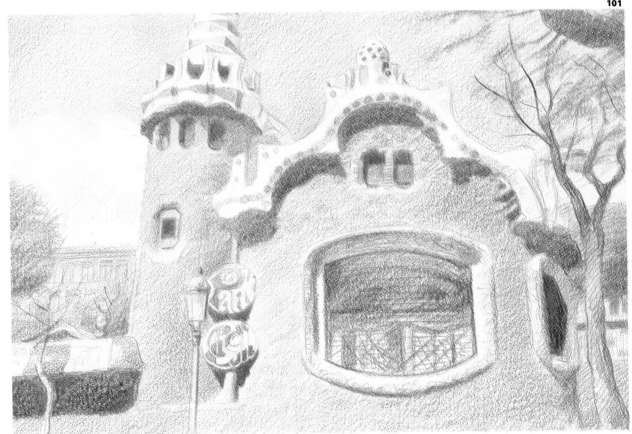

第三步

102

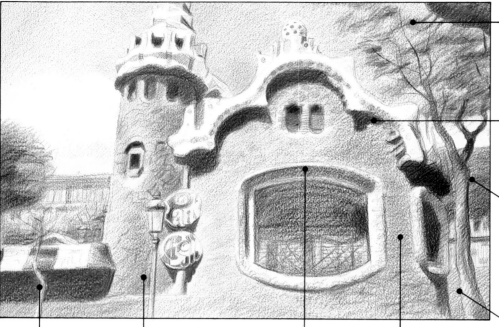

——為得到這個背景色調，必須加一點藍和黃色，以黑色由上往下塗暗。

——較深的黑影是由深赭加黑色所形成的。

——樹頂是不同綠色調的混合，陰影處再加一些赭色。相信你該知道怎麼做了！

——較多藍色、加上紫紅和黃色的混合，你便得到了赭色。再以黑色加深。

——土黃色。你在第一階段中就已畫出了，現在再以三原色加強。在別的紙上嘗試。

——這扇窗的陰影需要較多藍色和一點紫紅，稍後再以黑色加深，直到得到了理想的色調為止。

——像塔樓底部的土黃色，但顏色稍淡些。輕輕加層紅色和黑色，最後再加上一點點黃色。

——這裡加上較多紅色和一點藍色及黑色，但下筆時請務必極輕。

圖102. 中間階段。在你已畫出的最初幾層色彩上，必須加入明暗、陰影、光度和各種細部：四處著色，且時時仔細觀察相片和圖畫。

仔細看圖102，並與圖101相比較，就會明白循序漸進畫這幅風景畫的過程了。以在第二階段時得到的顏色為基礎，現在必須把主題的外形逐步描繪出來。也就是說，你得把照片中的影像移到平面紙上。這個過程稱為「模寫」(modeling)，也就是「畫陰影」；藉著陰影，才能創造三度空間的幻覺。簡而言之，必須把主體陰影最深的地方塗黑，實際上的作法便是用手邊的鉛筆去加深顏色。

請看塔樓右側和正面右方都畫了陰影，並塗了更多顏色；我加大了畫線的力量。左側因較光亮，所以我幾乎就不再動它了，任它保留與上一階段大約相同的狀態。這便是模寫。

接著進一步更精確地畫出細部（這對圖畫的精確性和上色是很重要的）；例如左邊欄杆的紅線條，或街燈，或窗戶的凹陷處。

其次，加深樹上的顏色，注意這裡的線條與別處的方向不盡相同。這是可行的，不僅因為樹形自有其形態法則，更因為在某些部位較鬆散且有彈性的線條可為整個畫面帶來活力。

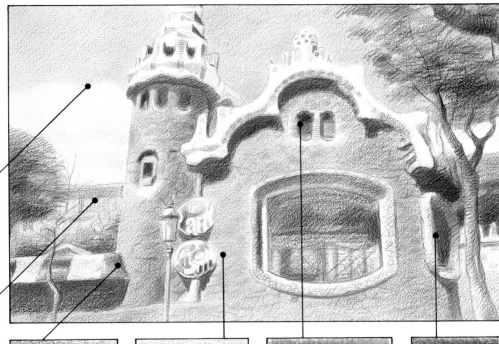

——在天空上加
塗一層藍色，以
顯示出淡淡
的雲朵。

——為得到背景的藍
紫色陰影，必須畫多
一點紅色，然後再疊
上藍色。如果色調不
對，就再加更多紅色。

——在你已畫的顏色
上面，再加上一些黃
色和紅色。最後是一
點點的藍色。

——建築物本身的顏
色是土黃色，但運用
黃色、一些紅色和一
點點黑色來加深。

——用力畫上一些藍
色，並畫上更多的紅
色，然後再輕輕塗上
一層黑色。

——再用力畫些藍
色和紅色，再加一
點點中黃色。還有
別忘了黑色。

請注意到本頁標題仍是「第三步」，而
不是「第四步」，這是因為目前的階段
仍處在中間的第三個階段，還不到最後
階段；在此將第三步分為兩圖，以便能
更看清細部。接著，希望你仍做同樣的
工作：加深明暗度、畫出細部。

這階段也是該最認真、最投入的時候。
必須不斷地對照主體和照片，看看這裡
是不是要加深顏色，那裡是不是要加上
細節或塗深輪廓，或在天空再畫一層藍
色好將白雲顯現出來等等，諸如此類。
但別忘了從下筆的第一刻起，便要把握
由淡到濃的原則，而且要謹慎小心。
再次提醒在幾頁前所說的：不要下筆過

重。一旦顏色太濃，尤其是在整幅畫已
進行了一大半之時，就等於將它全毀了，
因為錯誤是很難修正的。

在本頁和上一頁的圖示註腳中，呈現了
這幅圖畫每個部位的色調樣本。你可以
看到，雖然以同樣的顏色混在一起，但
因為顏色的比例和下筆時的力道不同，
便可得到不一樣的色澤。鉛筆的品質也
需要手的微妙操控。別忘了另一件非常
重要的事：某些顏色在與其他顏色混合
之前要先畫上去。你也可以在以三原色
畫出三十六種色彩的那些練習頁中找到
範例。現在，整幅圖就快要大功告成了。

圖103. 請繼續中間
階段：加陰影、畫明暗、
輪廓，並加深顏色。
每一次都由淡到濃，
在顏色最深濃處，必
須多加幾層顏色。這
個階段是畫這幅畫最
令人興奮的時刻了。

完成圖

這幅畫已經完成了。請仔細看最後階段，並與前一幅圖相比較一下。有什麼變化呢？一切都描繪得較清楚，而且只要仔細觀察，便可看出幾乎所有的新筆劃都是以藍色和黑色鉛筆畫出的。我用這兩支鉛筆來定輪廓、描繪細部和加深陰影（例如樹頂）。事實上我畫了不少線條：中央大窗子上的格柵、小窗子的百葉簾、燈的細部、樹幹的一些線條效果。也請注意中央面和塔樓的右側，一切都是以不同方向但平滑、細碎的直線點畫出來的，這些線條以近似印象派的技法顯示出這棟建築物的石材。再看白色的窗框，可以看到同樣的一系列線條（或緊或鬆）表現主體上的馬賽克或瓷磚。換句話說：在這最後階段，我放棄了傳統的畫法，而以筆尖自由且隨興地修飾不同的部位，以直線表現出各種細節，這就是近似印象派的技法。如果以前不曾練習過這種技巧，這個階段對你而言可能是最困難的。不過，還是要嘗試，甚至不妨模仿一下我在畫中所呈現的線條，但請在別的紙上先行練習。

好，這幅畫完成了。滿意嗎？當然滿意了。現在，只要你高興，可以像每個藝術家所做的那樣，在圖下方簽上你的大名，然後再把畫裱起來。最好的是英國式裱法，一如在下頁上可以看到的：框加襯底。然後可以把畫掛在喜歡的地方。當朋友和家人問你怎麼畫得這麼好時，你可以若無其事地說：「呃……沒什麼……我只是用了三支色鉛筆畫出來的而已。」

104

圖 104. 完成圖。注意這裡是如何以黑色達成大膽的線條效果，尤其是格子圖和窗戶的陰影，以及石牆表面的輪廓。最後出現的結果很難令人相信整幅畫是僅以藍、紫紅、黃和黑色畫出來的。

圖105. 你的第一幅
作品應該要裝裱起
來。請看我的裱工：
英式的、襯底為帶棕
色的暗色，以突顯整
幅畫的整體色調。

105

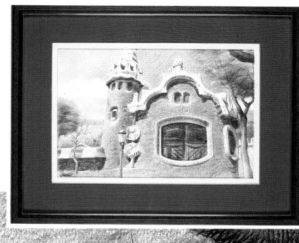

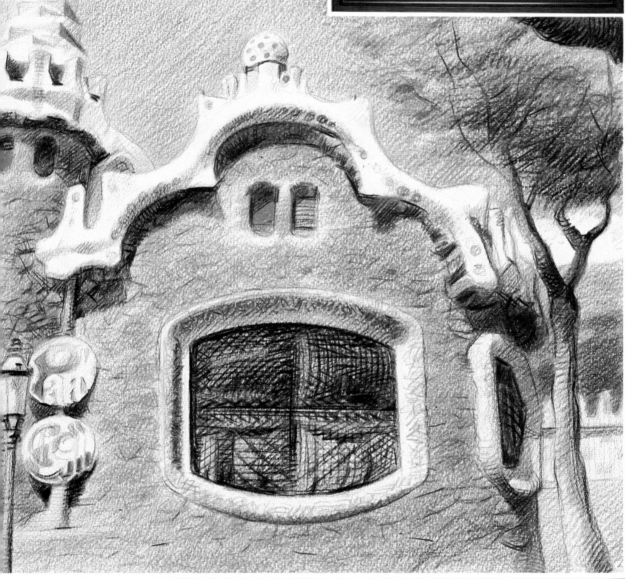

一步一步的，漸漸掌握住技巧。現在，在使用色鉛筆的路程上，又向前邁進另一步了。

在這個階段包含兩個新事項：就是要開始「寫生」；以及不再只用三種顏色而已，而是要用十二種顏色。聽起來似乎不怎麼樣，但這兩項新方式對初學者來說卻是非常重要的。例如，你會更能夠明瞭陰影絕不只包含一種顏色而已，所以必須睜大眼睛觀察，並訓練你的手成功地去完成。這回你當然不能再以黑色來加深顏色了，而必須換用其他色彩。這項練習只是簡單的幾何圖形，在你進行更複雜的畫作之前，就必須先嘗試這項最基本的練習。

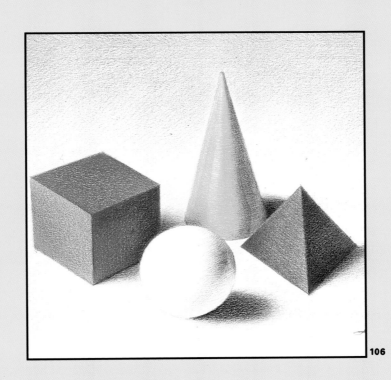

106

畫彩色靜物畫

幾何靜物

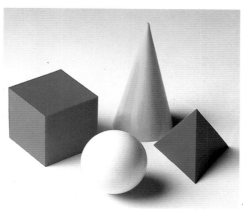

圖107. 這是你現在
要畫的靜物。雖然是
由幾何形狀構成的,
但仍稱為靜物畫,因
為這些題材是不動
的。

107

一個圓錐體、一個立方體、一個角錐和
一個球體。圓錐是黃色的,立方體是紅
色,角錐是藍色,球體是白色;這些將
構成你的「幾何靜物畫」。圓錐、角錐
和立方體,你可以用上面提過之顏色的
紙板來做;但球體就沒法用紙自製了,
用網球替代即可。如果我說角錐大概是
高9~10公分,其他形體該多大,就可比
照上圖的比例自行計算出來了。

現在寫生的物體已經決定了,將它們擺
好,力求和諧。好,我們開始構圖吧。
我提議如圖109和110的擺法。我試過好
幾種擺法,最後選擇這個看來似乎是最
均衡的構圖。不過,你仍然可以隨你的
意思變換一下。如果不喜歡我的提議,
就照你最滿意的那樣去擺吧,但別忘了
在這些東西的下方墊一張灰色紙板。

接下來還有光線,光線必須能夠將這些
靜物清楚地呈現出來才是最理想的。我
建議如圖 109 和 110 般,由側面投射燈
光。本練習的基本目標是明暗度;也就
是說,這練習是讓你看清每個幾何原型
的一種顏色可呈現出多少種不同的色調
來(例如,圓錐的黃色),並以你喜愛的
色鉛筆在紙上詮釋這些色澤。現在我們
就用十二支色鉛筆開始作畫吧,不要以
為這會比較容易,你已經不能用黑色筆
畫陰影了。我們可以開始了吧?

108

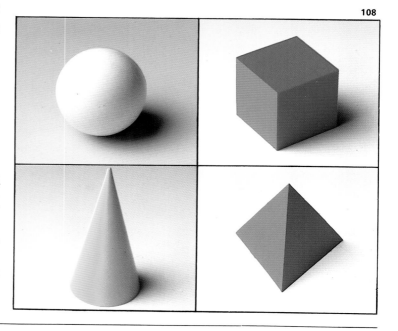

圖108. 這是構成這
幅靜物畫的四個要
項。一個白球體(可
以用一顆網球)、一個
紅色立方體、一個黃
色圓錐和一個藍色角
錐。後三個形體可以
用彩色厚紙板來製
作。

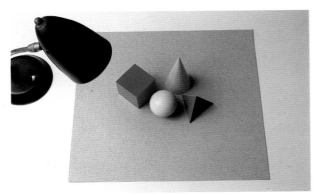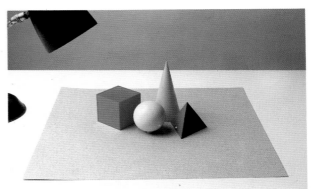

109 110

圖109和110. 這是我所提議的構圖。所有的要項都可清楚地看到，整體也很和諧。燈光自前面側邊打進來，這是很重要的。

圖111. 本圖增加了色系。現在你有十二種顏色了；但不要以為這樣會較為省事。

三種藍色、兩種紅色、淺赭色、土黃色、兩種黃色和三種灰色，這些便是你畫這幅幾何靜物畫所要用的顏色了。你將會看到，幾近於紫色最深的藍色，暫時將之稱為藍紫色吧。你不能用灰色來加深形體的顏色，灰色筆是用來畫背景的：就是你墊在這些幾何物體下的那片灰紙板。由於這些東西有亮處，當然也有陰影，使得背景的灰色有很多種，而你就要加以觀察且儘可能地在紙上描繪出來。

111

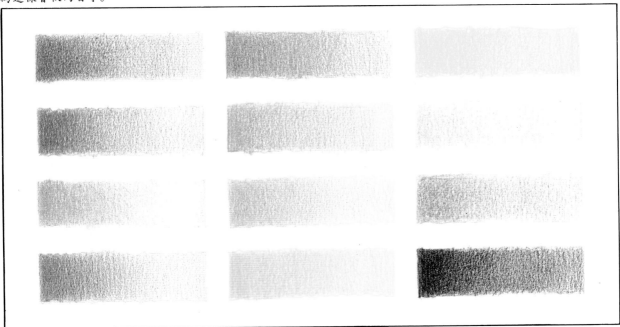

準備

圖112. 在這個參考圖（你不必要畫）中，我以字母標明了立方體和金字塔的面，使你可以更容易明白內文的解釋。你也可以看出每個形體的大致色調和陰影，雖然都只是灰色的。

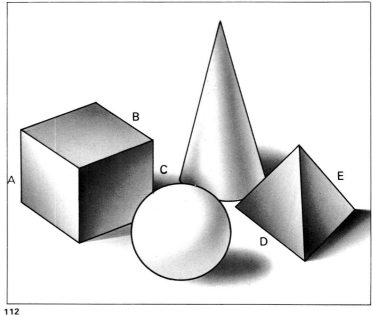

112

你記得在開始畫圭爾公園風景畫時所打的底稿吧？現在也請以同樣的方式開始（圖114）。不管畫什麼樣的畫，都是由以色鉛筆畫線條開始的。就本例而言，要注意調和每種形狀的顏色，在此我選擇了土黃色、藍色與灰色打底。

這些寫生的對象是「真正」的物體，並不是照片所呈現的平面影像，所以比較難以觀察。為了不致無從下筆，不妨先比較一下這些幾何形狀的體積，並將圓錐和金字塔的斜角畫出來，比較這兩個形體形成的角和立方體的直線。測量、比較、拿捏這些寫生對象的線條、高、寬和角度。

接著來進入第二階段，開始加明暗度……但是我必須要先說明兩件事。請看圖112，這是一幅參考圖。在整個畫圖過程中，我都會詳細說明我的作法；在此，我以字母標示立方體與角錐的面來加以說明，這樣當每次提及時，你就可以很容易地看出來。你也可以看出每個形體的主要色調為何，有些面比其他面亮，而同一個面上的色調便有不同的變化。圓錐體和球體並沒有面的分別，它們是「圓」的，其彎曲的表面也是會呈現出種種色調和變化，這些變化視其亮度而定。

還有線條，請看圖 113。當在畫風景畫時，我就已說明：在繪圖時，必須時時記住畫線條的方向保持一致。這個方向通常遵照形體的「外形」，在平面上要畫直線，彎曲面上就要畫曲線。建議你在畫靜物時，線條方向可依照圖 113 的指示，這不僅會使畫作顯得乾淨清爽，也可將實體清楚地呈現出來。

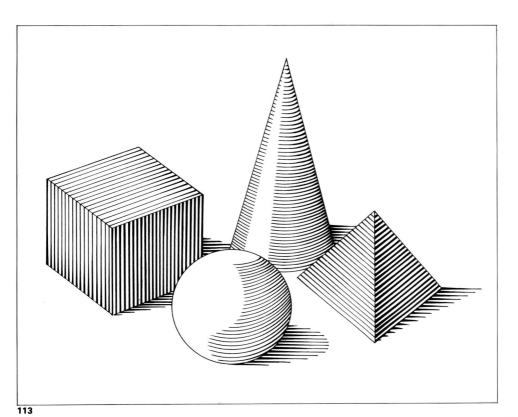

圖113. 線條必須遵
照形體的外形，本圖
顯示了我所畫的各形
體之線條方向。請儘
量依照這個指示作
畫。

圖114. 開始的重點：
以土黃、藍和灰色畫
出的圖已顯示出各形
體的主要陰影部位。

113

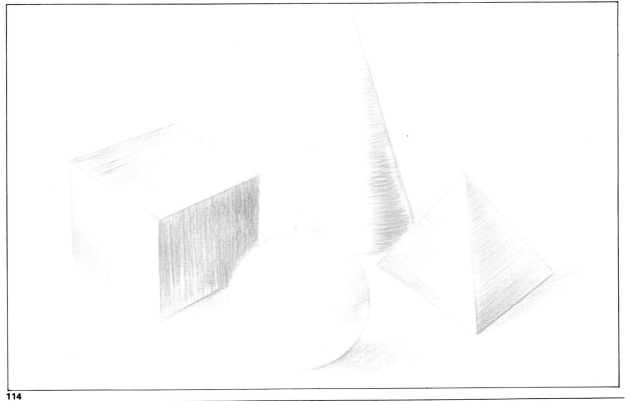

114

第一步

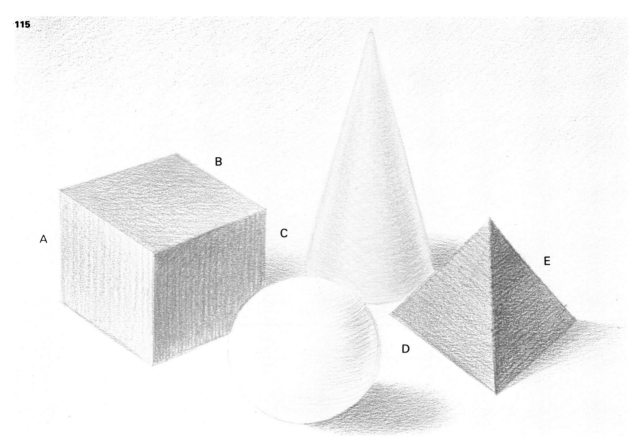

115

圖115. 大致的色調階段。整幅作品大致上已畫好,且加了點明暗。下筆請務必輕,以免掩蓋了紙張的所有顆粒。這裡已經開始混合色彩了。

完成第一階段的打底之後,靜物作品看來應該像這樣。你的整幅構圖大約已經都蓋滿色彩,畫面也已呈現了柔和的明暗度和色調。現在我們再分區來看:

背景

在畫面上的背景部分,上半部的顏色比下半部暗,由上到下漸次變得明亮。背景整體上是淺灰色的,在上半部輕輕地加了些深藍色,朝底部慢慢地減少,到圖的最底部時就不再用了。

立方體

每一面都有輕微的明暗變化,A面顏色較淡,B面較深,C面則是最深的。三面都先塗了一層淡淡的淺黃色後,再塗一層紅色。請注意色調並非完全不變的,A面左頂點和C面的左上方處,都是顏色最深的地方。

角錐

在角錐形狀上,淺淺地塗上淺藍與深藍兩層顏色。兩個面上的色調也都並非完全一樣。

圓錐體

先是很輕地塗上一層檸檬黃,然後在右方和左方的陰影處則加上暖黃色。右側的陰影部位又添加了土黃色,且在底部將顏色更加深一點。

球體

全部塗淺灰色,右方陰影處再加塗中度的灰色。

投影

用紫紅色輕輕地塗在灰色背景上來表現出陰影的感覺。

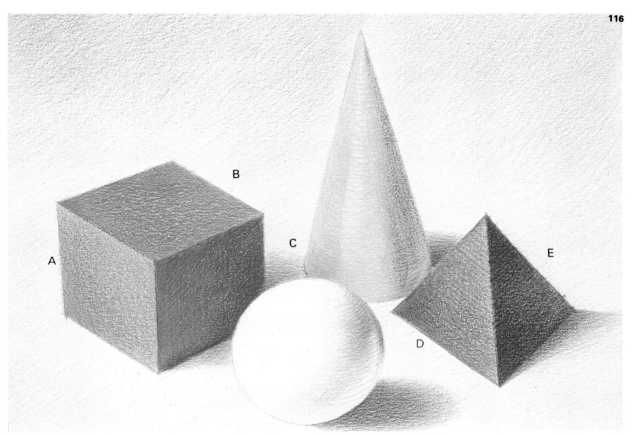

繼續加深明暗度，營造光和影的效果，並增加精確度。

以下也是以分區的方式來加以說明。

背景

以漸次變化的深藍色來加深背景的上半部的色調，並用中度灰色來加深物體的投影。底部也用中度灰色。下筆的力道仍不可太重，並且必須配合紙質顆粒。

立方體

每一面都塗上更多紅色以增加其強度。上面再塗一層黃色，以創造亮度。

A面：自左下角往右上角慢慢變淡。

B面：小心地自右側加深藍色，往左慢慢減淡。

角錐

在這個幾何形體的D面和E面的深藍色都已經加深了。D面的色調是由右上方向左下角慢慢加深，E面則是向頂點和左下角稍加深些。

圓錐體

在右方陰影部位，配合紙張顆粒特性，輕輕地加上赭色和紅色；左側底部的陰影也請做同樣處理。並請仔細觀察線條：務必遵照表面的曲度去描繪。

球體

在球體陰影部位的灰色上，又加了一層淺淺的赭色。請注意陰影部位並未延伸到球體的最右緣；而右緣塗上一點點深藍色是為了表現角錐反射過來的藍色——線條同樣也請以曲線來表現。

圖116. 確切地定出色調與明暗度的階段。陰影處加上更多的顏色，並加強輪廓和細部。注意平面：並非整個面的色調都是一樣的。先在別的紙上試出色彩後，再畫到畫紙上吧。

完成圖

畫好了，幾何靜物畫終於完成了。再好
好看清楚，並做最後潤筆。在最後階段，
按照慣例，要描繪出細部、增強輪廓，
並加深某些部位的陰影。

在立方體的地方，已增強了 C 面下方的
線條，使形狀更清楚地顯現。球體的投
影，再加上暗灰色來表現。角錐較暗的
部位（E面的左下角和頂點），則以藍紫
色來加深表達；請注意這個形體的投影
有兩部分：靠近 E 面較暗的部分，還有
相鄰的較淡的部分，較暗的部分是以藍
色強調。對於球體本身，我幾乎未再添
加任何顏色，它等於是在前一個階段就
已完成了。

請再看看圓錐體陰影中央部位由底往上
如何以曲線來表現反光的，這部分也被
加以強調。再看立方體的投影，我並未
如球體那樣以暗灰色來表現，而是用黃
色來畫，這影子反映出了圓錐體的黃色。
另一方面，我在圓錐體的投影加上藍紫
色，就是因為受到角錐藍色反光影響的
緣故。此時也請以一支削尖的鉛筆來修
飾細部，尤其是色調尚未平整的部位。
小心作畫，因為這幅畫已經可以定色了。
最後，一如在畫風景畫時那樣，你可以
簽名並將作品裝裱起來。在你裱畫之前，
先將畫放置幾天，很可能你又會「發現」
一些必須再加以潤飾的小地方──人人
都有這樣的經驗。加強某部位的色彩、
將某個邊的輪廓畫深……當然，只是稍
微修飾一下就夠了。

恭喜！現在你已擁有兩幅作品了。

圖 117.　完成圖。每
樣東西都有了明暗，
並且有明確的輪廓，
細部也很清楚。完成
圖中的色彩比實際上
的物體要豐富多了。

A

117

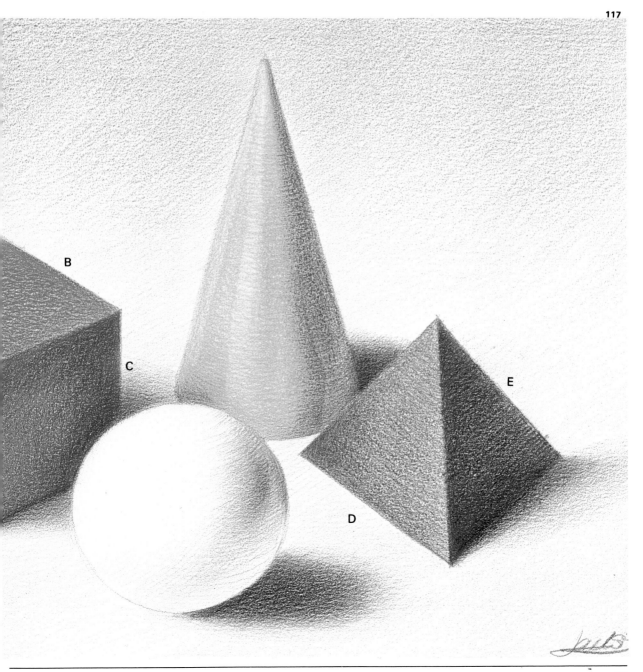

愈來愈多支鉛筆，愈來愈多的顏色，當然創作也就愈來愈困難，但也愈來愈能顯示出藝術氣息的作品。當畫家畫出一幅他所喜愛的高難度畫作時，他所感受到的喜悅是無可比擬的。相信你很快也能感受到這種喜悅。

接下來的題材是女性的臉，你將面臨另一項新的挑戰：「膚色」。膚色是許多顏色的混合，可能比你所能想像的更多。在此我共用了十一支鉛筆，而且幾乎都用在模特兒臉上的表現。是的，你必須做這項練習。你可知道世上有多少幅畫上有人臉的？因為臉的表達一直是自古以來許多畫家的重要題材。我確信你已迫不及待了，所以我們就開始吧！

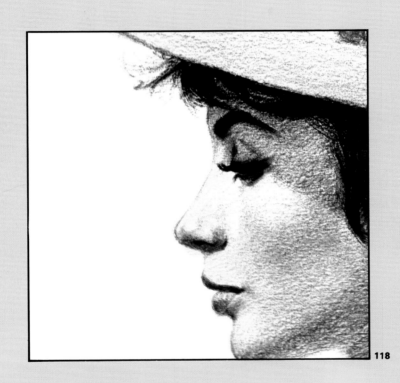

118

畫女性臉龐

捕捉神韻

右圖便是要進行的「描繪對象」，不過
最好是參考 83 頁的圖，因為那張圖更清
楚。接下來要畫戴著草帽的少女，我會
儘可能將每個步驟說明清楚，也請你跟
著作。

使用中顆粒的畫紙，手的下面別忘了襯
一張普通紙以保護畫面，且使用在圖
125 上所看到的這些顏色。

首先，以藍色畫線條草圖，如圖 120。
如果覺得太難，就請先以石墨鉛筆畫在
一張紙上，然後再照 101 頁的說明那樣，
將它描印到畫紙上。

我們的基本目的是畫出膚色，下一頁上
的圖顯示了這色澤是如何取得的。這包
括了七種不同的顏色 —— 你想過會有這
麼多嗎？請詳讀圖示說明。

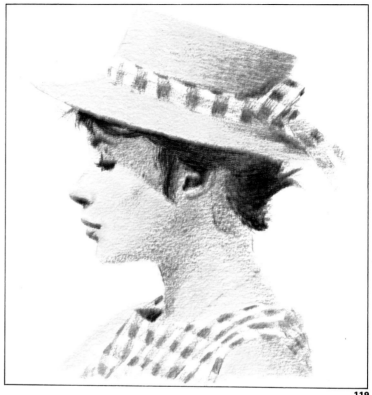

119

圖 119. 這是新的描
繪對象，很漂亮吧，
一個戴草帽的女孩。
不過最好用圖 132 當
參考圖來作畫。因為
那幅圖的畫面比較清
楚。

圖 120. 一如慣例，
先以藍色鉛筆畫出底
稿。請小心，這並不
容易。可以先畫到另
一張紙上後，再將影
像描到畫紙上。

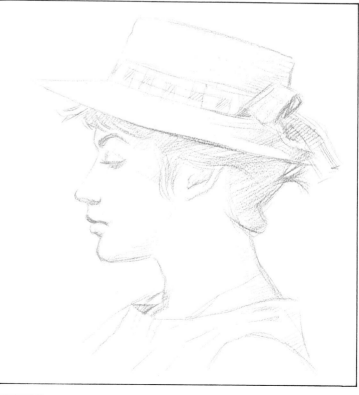

120

121

圖121. 在你著手畫之前，先讓我們來理解一下皮膚的顏色，這是很重要的。淺赭色是膚色的基本色。本圖顯示由淡到濃逐漸地增加明暗度，層次的表達清晰可見。

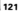

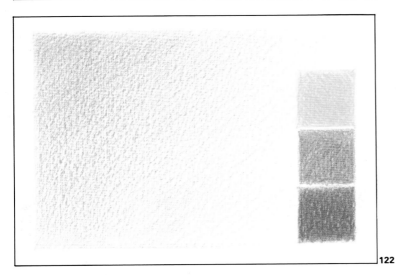

122

圖122. 你也可以混合黃、紫紅和紅色而得到赭色；對你而言，這也許是較好的方式。這三種顏色混合出來的赭色較為鮮活，因為帶點紅粉與一點亮黃。不過這顏色只是底色而已，並非是膚色。真正的膚色則更加複雜、瑰麗。

123

圖123. 除了底色之外，膚色也含其他顏色的陰影和反射。因此除上述的黃、紫紅和紅色外，膚色還包括深淺綠色與藍色——即陰影的基本色。要得到好的膚色，必須將你在圖中所看到的七個顏色適當地加以混合。

準備

在動筆之前，必須先提醒你：留意線條的方向。請看右圖的線條計劃。雖然並非嚴格限定，但使線條採取與此圖大致相同的方向或弧度是很重要的。因為在前面已經說明過了，線條必須遵照物體形狀，這樣才能使畫作乾淨、有條理。關於乾淨，則必須更進一步強調，這幅畫必須處於完全的整潔、清爽的狀態。尤其是在皮膚的部位，因為女性的臉龐不能有任何骯髒的痕跡，所以務必萬分小心。這次更須遵守由淡到濃的原則，甚至畫得太輕都無所謂，因為慢慢再將色彩加深並不困難。但是不要擦掉；記得，不要修正。如果你必須用橡皮擦，那還不如重新再畫。

準備好了嗎？那就請將右下圖中十一種顏色的鉛筆拿出來放到你的左手，讓我們開始動手吧！

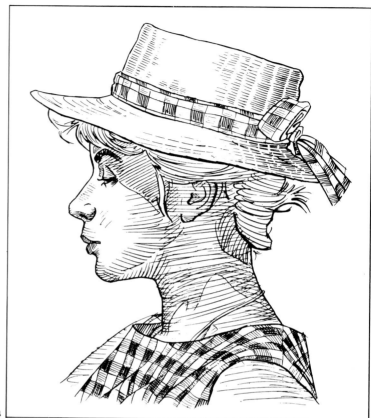

124

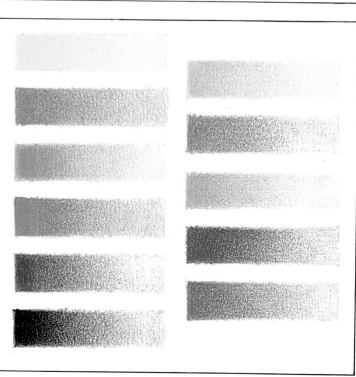

125

圖124. 本圖顯示在畫頭部的不同部位時，鉛筆線條所應遵循的方向。像往常一樣，你得視外形的形狀來「摹寫」，畫出來大概是像這樣。

圖125. 這時在畫膚色會用到的顏色有十一種之多。人的皮膚竟有這麼多的色彩，真是令人驚歎！

第一步

126

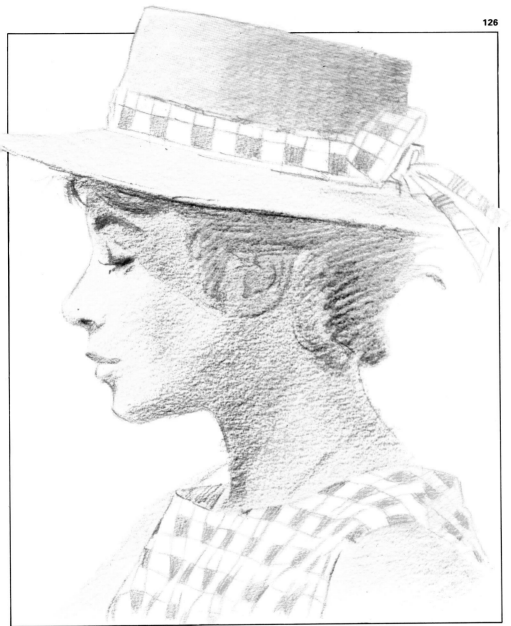

圖126. 請注意在色調的第一階段上所用的顏色，並遵照同樣的程序。

·在畫線條時，將整幅圖都畫出，包括陰影，只有帽上的絲帶和衣服不畫：柔和的黃色。

·臉與臂膀：由右到左畫上淺粉紅色，並畫出層次，到左側最亮的部位時便不要再畫。在原有的黃色再加上粉紅色後，會得到淺橙色。

·耳和唇：淺紫紅色。

·臉、頸和臂部的陰影：淺綠色。輕輕地將上述顏色混合後，就會得到淡淡的陰影效果。在臉頰和下巴處稍強調一下綠色，但不要太多，只是多一點而已。

·頸部：以非常柔和的紅色加強整個頸部。

·鼻子的陰影：很輕的紫紅色，中間再加些綠色。

·頭髮、眉毛和眼睛：深藍色。畫眉毛、眼瞼和睫毛的輪廓，但不要過度，以免損壞整幅畫的氣氛。並請順著梳髮的方向畫頭髮。

·草帽：陰影處畫上一些赭色和綠色，依次往右方畫出層次。然後再加黃色。

最後，修飾並加強所有需要的部位，直到畫出了類似插圖所顯示的色調為止。

你或許不相信，光為了畫出初步的色調，便已經混用了七種顏色。按照慣例，先把全圖初步的色調明暗度抓出來，這只是基礎。然後才進到第二階段，更精確地繪製。在圖126的註解中，關於顏色及其使用位置都詳細加以說明了。簡單的說：先以黃色畫出整個頭部，包括陰影部位，只留下帽上的絲帶和衣服不畫。然後上面再加上最柔和的粉紅色，但臉的左側和臂膀的部分因為是最亮的部分所以不畫。陰影則是混合了綠、藍、赭、紅和紫紅色。皮膚上加深藍色，嘴唇和耳朵加深紅色，眼瞼、睫毛、眉毛和鼻孔處畫上較濃的藍色。不過最重要的是下筆要輕，依照紙質顆粒去作畫。線條要遵循表面形狀來畫，一切都得保持乾淨。

第二步

圖127. 中間階段，畫法如下：

· 太陽穴附近、顴骨和臉頰的陰影：輕輕地塗上許多淺綠色；在太陽穴上加黃色。

· 下顎和下巴下方：用淺赭色加深一點顏色。小心：下巴下方加淺藍色；既然你已拿著這個顏色了，就在下唇下方加一點吧。

· 頸背、太陽穴附近和捲髮處：請用藍與黑交替塗抹。某些部位必須見到藍色，好讓黑色可以「休息」。臉部邊緣用淺藍、紫紅、深綠和淺赭色，以便在圖中可以看到灰藍色調。

· 睫毛和眼睛：黑色和深藍色。

· 耳朵：再加一點紫紅、淺藍和深藍，並強化耳朵輪廓。

· 嘴唇：畫上更多紫紅色，陰影則加上淺藍色和黑色。千萬不要碰光亮之處。

· 鼻子的陰影處：以紅、淺綠、深綠、紫紅慢慢畫層次及塑造外形，如本圖所示。

· 鼻孔：用力塗上赭色和黑色。

· 頸部：背景為淺綠色，另有深綠和紅色，由濃到淡顯示出層次感覺，但淺綠色仍隱約可見。

· 帽子：淺綠和淺赭，以細碎小線來畫出層次。

· 衣服與帽帶：深藍、藍紫和紫紅色。仔細觀察模特兒，根據所看到的去使用這些色彩。我們已快完成了。

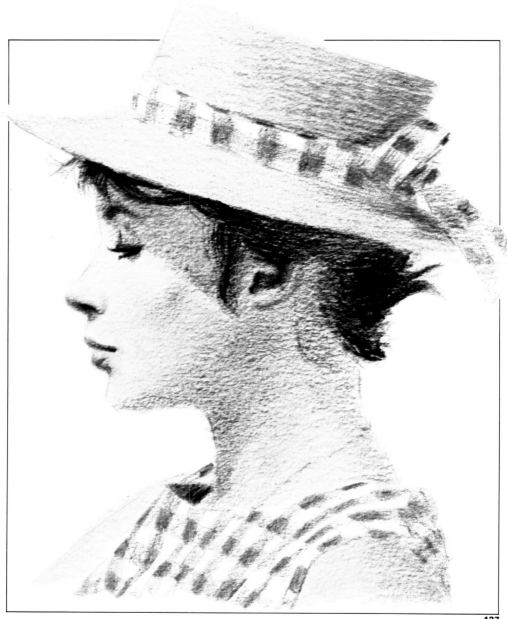

127

畫中的模特兒愈來愈清楚、精確，也愈顯現出細節了。這時已進入明確表現的重要階段。在圖127的註解中，已經說明了在哪個部分使用了什麼顏色。不過在那裡或許已可以看出我做了什麼：我混用了許多顏色加深較陰暗的區域。

太陽穴附近和顴骨的陰影用了淺綠色和黃色（因為有草帽的黃色反光）；耳朵加了深紅和各種藍色；嘴唇上加了淺藍和黑色；鼻子的陰影部分用了不同的紅色和綠色；頸部則加了各種綠色。

這真可說是一首色彩交響曲吧！而且每個部位都很合理，每樣東西都有自己的顏色，並反射出鄰近物體的顏色。當然，我在作畫時很注意紙的顆粒，為了留下白點以便塗上更多層顏色。

繼續讓我們進入最後的修飾階段吧。希望你不介意我詳細解說臉部的色調，因為這是很值得的。

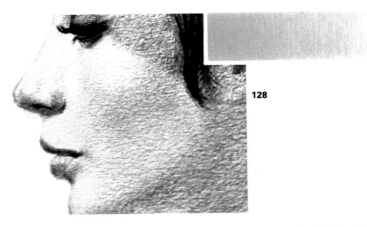

128

顴骨與臉頰 （圖 128）

臉頰的表現是在淺黃的底色上加淺淺的
紫紅色，然後紅色，然後淺綠色；筆劃
要輕，不要掩蓋紙的顆粒。在顴骨下顏
色較深，其餘部位較淡。

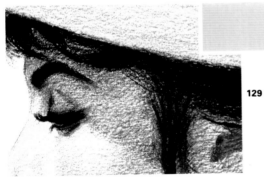

129

太陽穴附近、捲髮和眼睛 （圖 129）

帽子的陰影是在太陽穴附近，已上過基
本的膚色了。黃色與淺綠色的亮度依然
保留，不過可再多加一點黃色去加強帽
子的反光感覺，因為帽子是黃色的緣故。
但是必須加深色彩，而在這我使用了淺
藍和深藍。
接下來處理的是捲髮、深藍色和綠色，
眉毛、睫毛和眼瞼畫黑色和深藍色。現
在如果已經畫上的色調蓋過了紙的顆
粒也沒什麼關係。

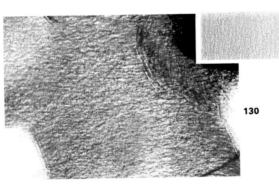

130

下顎和頸部 （圖 130）

頸部的位置有陰影，但沒有帽緣下面那
麼深。四周的亮度也不變，沒有再加任
何藍色。如果加上更多綠色和淺赭色，
每個部位都會變得更暗，不過暗處中的
光亮卻同時要保持。頸背處用深藍色，
並加上一些紅點。

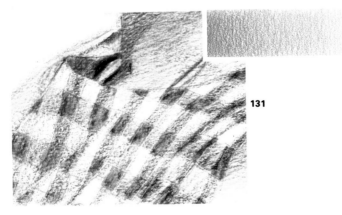

131

頸子的下半部 （圖 131）

在基本顏色上，多用些黃色。這裡已再
度明亮起來，必須加以呈現才行。再加
一點點淺赭色吧，並請注意保持這個部
位的和諧。

最後，還是必須牢記一般原則：在基本
的膚色（黃、紫紅和紅）上，必須依照
陰影的暗度加上不同深度的淺綠、深綠、
淺藍或深藍色。要顯現亮度時，則用黃
色或淺赭色。

完成圖

相信此時你已經完成了這幅少女側面像了；雖說一幅畫何時叫「完成」得讓每個畫家自己決定。有人講求精細，有人喜歡粗略，這全看個人而定；沒有任何一定的原則可尋。

在這個最後階段，再次提醒注意一些重要的細節：下巴下方和頸部左側的藍線，這是反映了洋裝的藍色。在第一階段中，我們塗在耳朵上的深紅色——雖然剛畫時似乎有些奇怪——到最後卻只是使耳朵有點紅色色調，而這也是耳部一般會有的顏色。

注意後側頭髮的一些藍色線條仍依稀可見，這是故意保留的：這些線條使整幅作品的氣氛鮮活，並免除了頭髮外側黑色輪廓的任何僵硬感。此外，也請注意原本只有紅色的嘴唇現在還包含了紫紅、淺藍和黑色。最後，請注意整幅畫的整潔；在紙上已覆蓋了這麼多鉛筆線條後，仍留有畫紙的白色顆粒，這些顆粒也使這幅畫更形生動。我希望你可以看出，就算是要畫很深的陰影，也沒有必要下筆太用力。

在最後的潤筆階段，應該仔細觀察模特兒的種種細節，再加以修飾、強調和準確描繪出先前你所忽略的小地方。

我相信你的第三幅作品甚至比前兩幅更好才對。相信我，我也跟你一樣覺得很滿意。

圖132. 這幅畫已經完成了。我一直想要表達一幅「自然」的畫像；一幅畫法活潑、自然，外形和輪廓不要太強烈的畫，尤其是帽子、頭髮和衣服等部分。我也嘗試以層層相疊的顏色表現出色鉛筆這項媒材的特色，但同時卻要顧及紙質顆粒狀的特性。並在適當的位置，留下線條，使你能輕易分辨出這幅頭像是以色鉛筆畫出的。

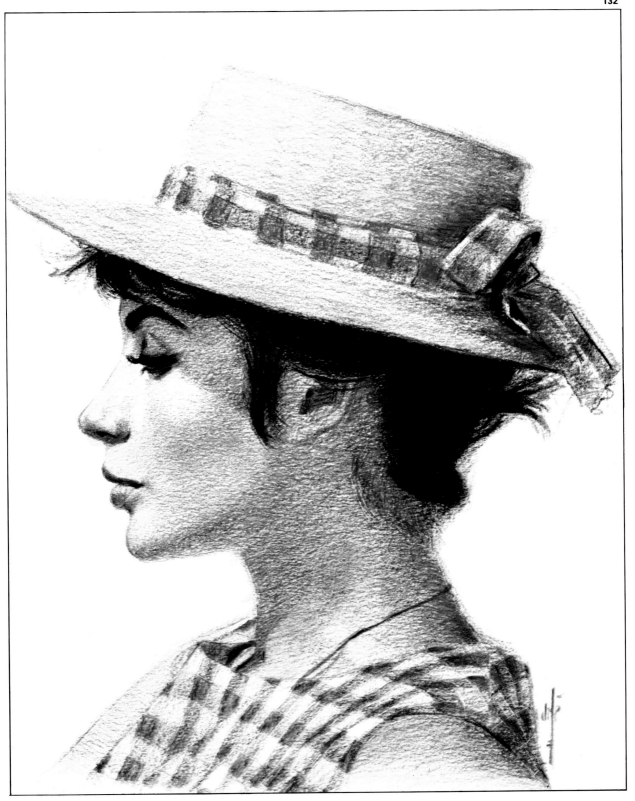

記得早先所提過的「一步一步、循序漸進」嗎? 我想現在你可以一大步一大步地跨進了，因為你已學會了色鉛筆所有的基本用法了。到目前為止，你是以傳統的方式在用色鉛筆，遵循著每個時代的藝術標準，而現在這一大步是以水彩鉛筆來繪畫。原則是相同的，只是要加水，而且你將要開始使用水彩筆 — 不熟悉的人會因此感到驚慌。適當地以水彩筆畫水彩的技巧並不容易，但你現在並不用水彩，只是多用了清水而已。

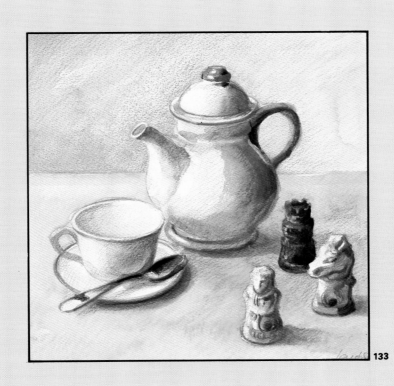

133

以水彩鉛筆繪畫

準備

一個茶壺、一組杯盤加一只茶匙，還有三只常見的西洋棋子，粉紅色的底部和灰赭色的背景，這便是你要以水彩鉛筆作畫的對象了。

你覺得顏色太少嗎？其實是故意這樣選擇的，這樣才能比較專心於水彩的技巧練習。

你也可以找類似的題材來畫，不過我的建議是你最好先畫眼前的，並多少遵循以下的指引。

一切都和你用色鉛筆時大致相若。中顆粒的紙、手的下方襯一張保護的白紙，以及在圖136所看到的色彩。加上畫水彩時需要的東西：請將清水裝在大容器內，和準備好貂毛水彩筆。至於要使用哪一種水彩筆且大小為何呢？我用了三支：一支大的 12 號筆畫較大的區域（如背景）；另一支中的 7 號筆畫主體；和較小的 3 號筆，用來畫細部。請一面參考95頁的圖。

再次提醒我們並不是在畫水彩畫，也不是畫色鉛筆畫。雖然畫水彩鉛筆畫必須兩者都用到，但卻不盡相同。水彩鉛筆可以製造出如水彩般的暈染，但在色彩下仍可看到鉛筆線條（見圖135）。這樣畫出來的畫有種複雜感，介於水彩畫與線條畫之間。

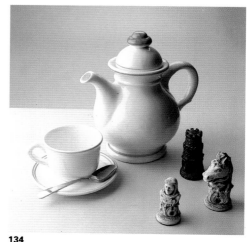

134

圖134. 這是一幅簡單的靜物畫，並無複雜的色彩，因此可以更專心地解決水彩鉛筆所帶出的難題。

圖135. 左側是兩塊藍彩。第一塊是水彩鉛筆畫出的，第二塊則是水彩畫出的。你看得出其間的差異嗎？水彩畫出的較單調、平順；水彩鉛筆畫出的卻可看出線條，使顏色有種特性。右側的紅色色塊也是一樣。

這樣的畫有水彩畫的特色，但也有鉛筆線條畫的特性，其結果是清新、流暢、自然天成的佳作。一切掌控得宜的話，真的會令人驚歎。在真正下筆之前，先來做幾個練習如何？

135

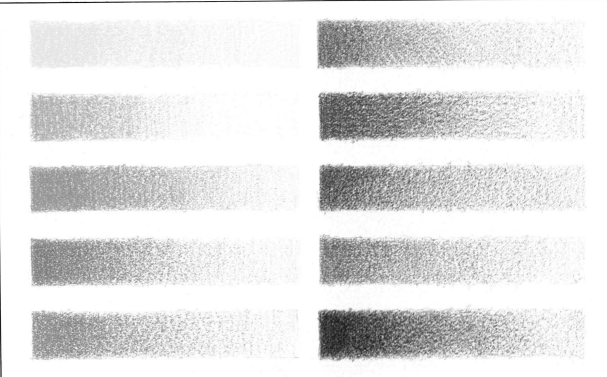

137

136

圖136. 這幅茶壺、茶杯和棋子的靜物畫，要用十支水彩鉛筆來畫。以紅色和灰赭為主色調，十種顏色的搭配運用正好足夠。

圖137. 請自己練習，你可以看出兩種色彩如何被水混合。水被「加」到其中一個顏色上，然後再以畫筆將水下推，和另一色混出藍紫帶粉紅色的色彩。並請嘗試一下，將已帶有兩種顏色的水混合以製造出一種新色調。

水彩的練習

138

140

139

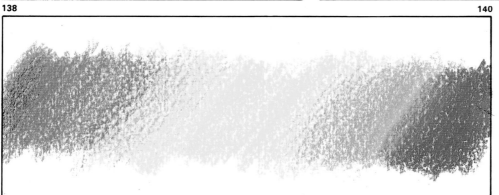

141

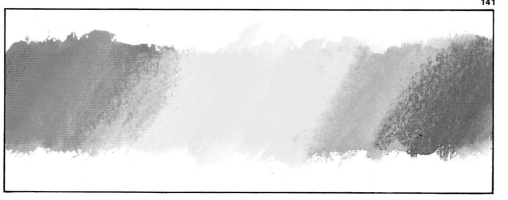

圖138至141. 我們繼續練習吧。在我開始解釋畫茶壺靜物畫的技巧之前，你必須先祛除對畫筆的「恐懼」。所以你可以以中顆粒的碎紙片練習將水沿著色鉛筆的線條方向推。從本頁的練習便可看出介於線條和水彩之間的畫法了。

草稿

相信你已有了足夠的練習——但是否「足夠」,由你自己決定——感到有足夠的把握後再去畫這張茶壺靜物畫。

你已知道要如何開始:畫草稿。這回我是用藍紫色畫的,與用藍色相同,這顏色與整幅畫都可保持協調。記住鉛筆要削尖。一如慣例,可以先在另一張紙畫好後,再把圖描到畫紙上,如在101頁上的解釋。總之,寫生對象的基本形狀特性一定要畫出來,主要的陰影也要表現出來。我們可以開始上色了嗎?

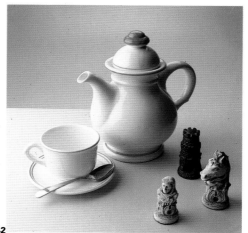

142

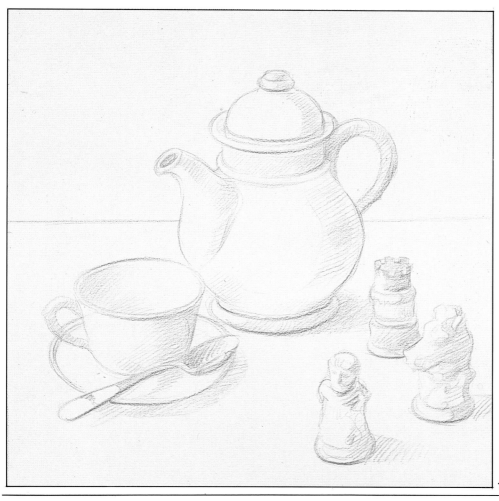

圖142和143. 畫這幅靜物畫,仍應一如慣例,先打上草稿。這回是以藍紫色鉛筆畫出的,因為這個顏色稍後將會被這一幅畫的整體色調「吸收」。茶壺的平衡可能不容易取得,如果你覺得太難,就先在另一張紙上畫出草稿,然後再把它描到畫紙上。

143

第一步

理論上說來，就像平常畫色鉛筆畫那樣
去畫，不必去想稍後還必須塗水彩。用
鉛筆畫出明暗度、陰影、外形，並創造
光影。同樣的，慢慢地由淡到濃。

從圖144中，可以看到初步完成後的情
形。這回我省略了一步一步的描述，請
不要以為我是偷懶；只是想讓你自己揣
摩一下我是如何完成的而已，相信現在
的你應已有足夠的經驗去自己「看」了。
然而，在此可以告訴你，在整個過程中，
底部用的是淺赭色和灰色，而陰影部分
和明暗度的表現則用別的顏色。

杯子和茶壺的陰影處也用了灰色和赭
色，還有藍紫色（圖145）。杯子內部的
影子，我用了黃色（這是個光亮的部位）。
底部則塗上紅色。背景很輕地上了幾層
黃色、淺灰色和赭色。白棋子也用了淺
灰色和赭色，再加上一點點黃色。黑色
城堡棋子也用了這些顏色，不過我又用
了深灰色，但省去了黃色。碟子下的投
影則是由背景的灰色、深赭色和紅色組
成的。

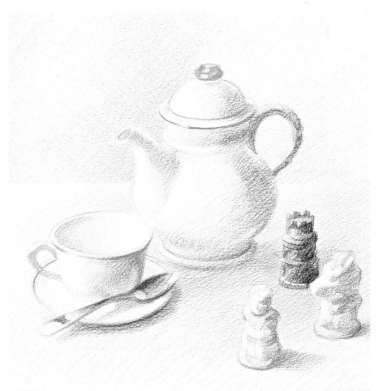

144

145

圖144.　這是以鉛筆
初步完成的靜物畫。
最初的程序與你已畫
過的前幾幅畫並無不
同。首先，著色時先
畫出主色調，稍後才
加明暗，且由淡畫到
濃。

圖145.　先以灰色將
壺身的明暗畫出來，
然後再畫茶杯、棋子
和背景。將顏色混合，
如同你不會再上水彩
一般。

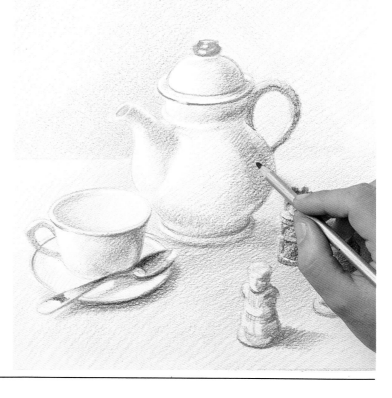

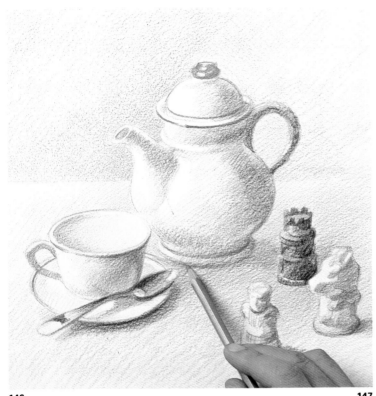

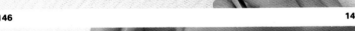

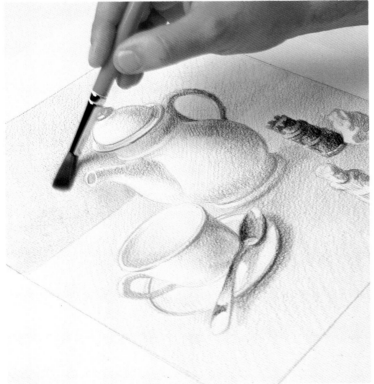

第二步

一如慣例，到最後才加深輪廓（圖146），且以黑或灰色加強了一些線條：可看到黑色城堡棋子上清楚的線條，還有碟子外緣的線，或茶匙柄上的反光，以及右方騎士形棋子的輪廓線條，與茶壺和茶杯的紫色裝飾線條。

像先前所做的一樣，只不過現在你在經過這麼多頁的練習後，已經理所當然地較為獨立了。現在該進入水彩畫的階段了，這正是你想達成的目標吧！一如在圖147可以看到的，我是從畫背景開始的。我用大支的水彩筆，將它浸到水裡後，直接塗到背景部位。怎麼塗？極有條理地從左上角開始，沿著邊緣向下塗，直到碰到桌緣，且水要足夠，在左側要留下長長的一灘水漬才對。然後再把水往右邊刷，慢慢的，且只有水。不要將畫筆用力在紙上擦揉，刷水即可。當看到水漬漸小時，就再將筆浸濕，直到畫到圖的最右側，緊鄰桌面處。

圖146. 將完成階段：如圖所示，把線條細部畫清楚些。一小部位、一小部位地將陰影加強；將需要修飾的每部分都仔細畫出來，強調並調整。

圖147. 現在你要開始畫水彩。以水彩筆沾水將已畫好的一切「塗濕」，但要遵循一定的順序。本圖顯示我已開始以大畫筆沾多量的水，由左至右為背景上水彩了。

第三步

我們還是畫水彩，繼續以不同的紅色和紫紅色畫底部的色調。這是最合理的方式，背景也請做同樣的處理。

接著將水彩筆浸滿了水，由左邊開始，慢慢往右邊刷過去。不過這一次比較複雜些：從茶壺嘴邊開始，朝左邊畫過去，再向下直到畫的底部，繞過杯盤，再往右直到白色的主教棋子。在這裡請將水彩筆再次浸滿水，再開始朝上畫（注意：並不是朝左邊畫），通過杯盤和主教棋子之間（看圖148）、城堡棋子和茶壺之間，直畫到牆邊。最後在杯盤、茶壺和棋子之間必須留下大量的水，為什麼呢？因為我必須越過棋子的障礙，但同時又不能讓任何地方的水乾掉，否則會留下污痕。

現在我將水往左邊刷，通過主教棋子和騎士棋子之間，再往上刷到城堡棋子和騎士棋子上方。

過程中必須為水找尋持續不斷的路線，通過中間的許多障礙，最終目的是使水能保持濕潤、不致乾掉，同時能往不同的方向發展。現在請你稍等片刻直到剛才塗畫的部位都乾了為止：只有等

先前畫的區域完全乾了，才可以再為新的部位上顏色。

當水已完全乾了時，我繼續塗色——一個物體接一個物體地塗畫每個物體的所有部位。就以茶壺為例，先畫壺蓋後，再畫壺身。為什麼呢？因為這樣才能合宜地描繪出其餘部位。

注意：畫水彩必須自較暗的區域開始，較亮的留到後面。看圖149。當我為壺身上水彩時，我是自陰影處開始的，然後把水往左邊推，畫向較亮的部位。這裡請務必要小心。在較小的區域，例如壺身，就不能像畫背景時那樣用那麼多的水，否則水就會太多。不僅如此，為了使小區域的顏色有自然層次，必須先在一個部位畫一點點水，用吸墨紙將畫筆吸乾，然後再將那一點水刷向另一區。重點是畫到明亮的區域時差不多已經沒水了。這一切必須一點一點做，直到畫完每樣東西。像棋子這麼小的形體，只要一點水就夠了。現在我們終於完成了。

148

圖148. 在物體（茶
壺、茶杯和棋子）之
間的背景，必須設法
找到將水刷抹最直接
也最容易的方法，不
要讓水乾掉，以得到
水彩般平順的效果而
不致有「中斷」的現
象。在刷水之前，先
試一下刷動的方法。

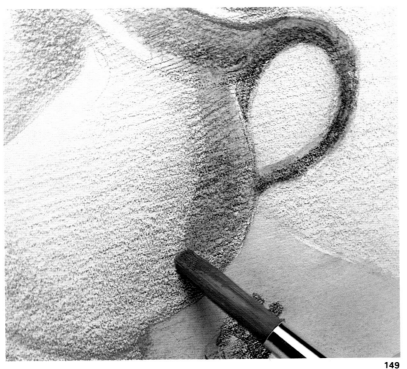

149

圖149. 背景畫好之
後，再開始畫其他物
體，一樣一樣地畫，
一小部分一小部分地
來。畫層次時請務必
謹慎，時時細看畫紙
顯現的紋路。另外，
為某部位上彩時，一
定要等到四周色彩已
全乾了才能動筆。

完成圖

圖 150. 我已經畫好了。這是一幅水彩畫嗎？不盡然。這是一幅鉛筆畫嗎？也不見得。這是一幅兼具這兩種媒材之明快特色的畫；有水彩，也有線條，清新自在，別具一格。我確信你慢慢發現這個技巧的秘訣後，就會愛不釋手的。

這幅畫完成了，就像這樣，結果已是如此，無從後悔。畫完水彩後若要做任何修改——雖不是不可能——但只會徒增弄髒畫面的可能性而已，並損害到這幅圖畫。如果有哪一部位不盡理想，最好置之不理。例如，壺身鼓起處邊緣的陰影我畫得稍嫌強烈，可是也只好如此了。其效果也不致慘到必須重畫整幅畫，反而有種印象派畫作的魅力。最後，你所能做的只是再次用鉛筆重新修飾一下陰影和輪廓，僅此而已。

再提一點警告：我在描述這項練習的不同階段時，是以該畫作者的口脗說的；他作畫時不斷評論自己的作品，而我就在一旁記錄。畫家是米奎爾‧費隆(Miquel Ferrón)，在巴塞隆納的馬塞那學校(Massana School)任教，也是一位出色的水彩畫家。最後他對我說：「只要你學會如何『推』水，畫起水彩來就沒問題。這一點與作畫順序，是這個技巧的兩個基本要素。從最暗的部位一直到最亮的，背景處則由左至右，還有控制水量。不過……只有透過練習才能學會。」在此向米奎爾致謝。

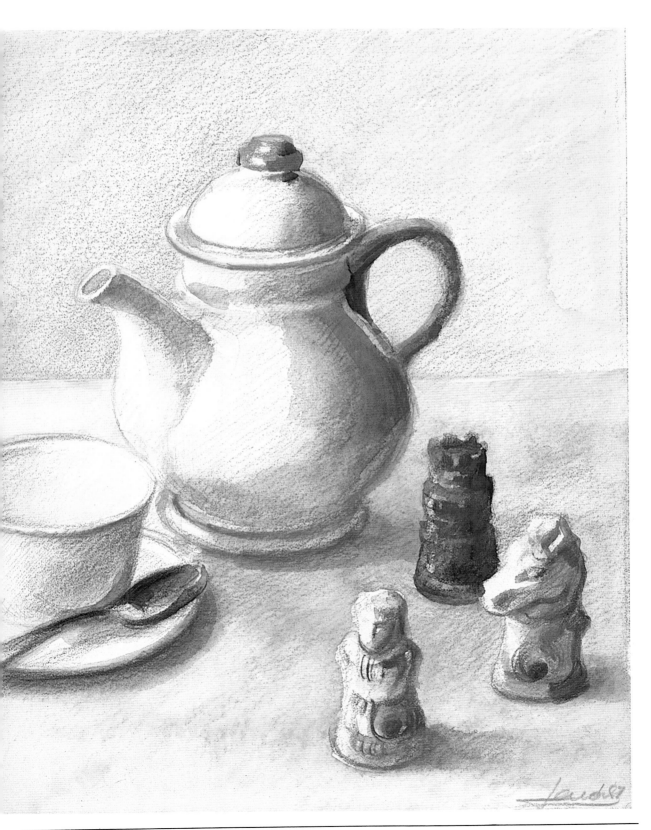

霍爾班(Holbein)、委拉斯蓋茲(Velázquez)和安格爾(Ingres)都以畫聞名，但也因為他們畫了令人驚歎的肖像畫。肖像無疑是最吸引人的、也是最困難的主題之一。

你將要畫一幅肖像畫，一幅結合了線條、顏色、神采和明暗的作品。你可以畫你喜歡的任何一個人：你的家人、朋友、未婚夫 (妻)、孩子。利用照片，這不是個二流的方法，即使最優秀的畫家也常畫照片。

我就是像這樣開始為我的家人和朋友畫肖像的，直到有一天有人付錢請我畫像。他拿了一張他深愛的人的照片給我看，說：「不管你索費多少，我都付給你。」 接著便有愈來愈多人找上門來。你覺得怎麼樣呢？

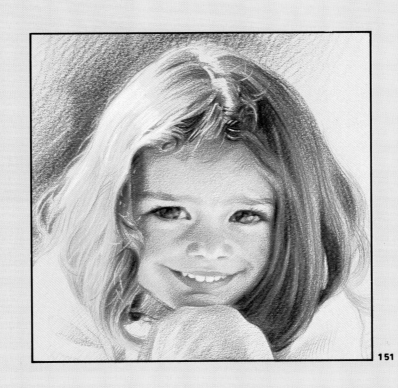

151

畫人像

照片和格子

你可以開始為親人或朋友畫肖像了——例如，你的父親或母親、丈夫或妻子、兒子或女兒、未婚夫或未婚妻，或某個你喜歡的親戚——而且你要看著一幀彩色照片，用色鉛筆畫。

這項練習使你有機會深入研究在原照片上用「格放法」複製圖像的技巧。這是個很普遍的方式，你很快地就能看到了，但是你可能還不知道有關的細節。

每個人都有過以格放法來畫人像的經驗。我記得自己就畫過十個名音樂家的畫像，那是為了裝飾音樂協會的會議室。我也記得為已逝者畫像——一家大公司的總裁；那是不久前我用油畫畫出來的。由藝術界到插畫界或商業界，你大概可以想到曾有無數個政治家、科學家和作家的畫像登載在報章雜誌上，那都是以相片為本，用格放法所繪出的人像。這畫法基本上是以尺和三角板在照片上先畫出方格來，然後再將這些格子放大畫到畫紙上去（圖153等）。最初，這樣畫格子似乎與高貴的美術有些格格不入，但其實並不然。在一個影像上畫格子，再把格子放大或縮小或完全一樣地描摹，是全世界各地畫家都會用的方法，且絲毫不需避諱或遲疑。許多畫家甚至傳衍如此的畫法，使後繼者知道該怎麼去運用、何時去運用。

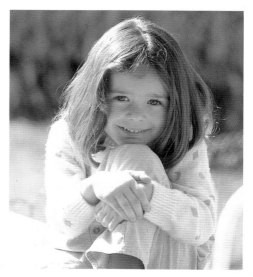

152

達文西 (Leonardo da Vinci) 在他的著作《繪畫專論》(A Treatise on Painting) 中就曾詳細解釋：「輕輕在你的畫紙上畫出格子。切記依格子顯示的線條配合模特兒肢體的點。」杜勒(Albrecht Dürer)也談及並圖示出格放法。這一步驟出現在許多大師無數的速寫與素描中；如魯本斯、竇加等人，便曾在作畫時應用格子，然後再畫出最後成品。

153

圖152. 請你以色鉛筆來畫相片中的女孩。但不是隨便畫，而要畫出模特兒的神韻，要「像」她本人。這是很重要的，因為這就是肖像畫。

圖153. 這是由以直尺和三角板畫出的小正方形形成的方格網（也只能用正方形），在上面和左側都要寫上數字或數字和字母。

此外，利用相片輔助畫家作畫，也是今天的專業畫家們能夠接受的常見方式。當然，也許我們認為畫家不需要畫格子便能將他所看到的東西重現在紙上；可是我們也了解沒有人情願多花不必要的力氣的。

所以，你會毫無偏見的探討如此的畫法；開始時，請先選擇一張適宜以色鉛筆表現到紙上成為好人像畫的照片吧。

154

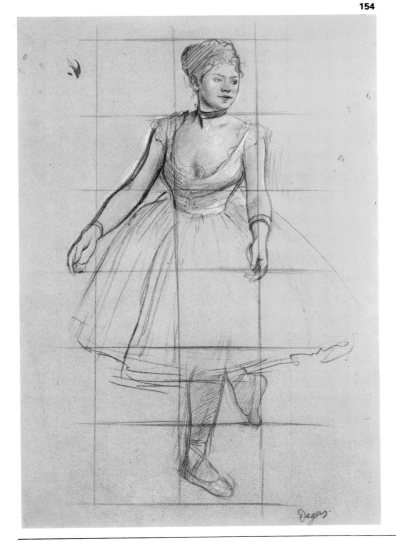

圖154. 從古到今，許多偉大的畫家都以格放法進行創作。本圖便是大師竇加之作。

選擇照片

155

156

157

圖158和159. 為相片畫上方格，應先將你所選出的部位框出之後，在此框的上下左右都加以標示記號，然後再畫出格子。應該畫出多少格子來，由你自行決定即可，對繪畫本身並無影響。

圖160. 右圖是畫在描圖紙上的底稿。描畫之前，先以軟鉛筆將底稿背面塗滿，如圖所示。

圖155至157. 請先選出一張合適的相片；必須具有最佳姿勢、表情、光線和效果的一張。毫無疑問的，只有第一張相片具備了這些條件。

只要有一張好的照片肖像，相信你就可以用色鉛筆畫出一幅好畫來。在此所謂的「好肖像」是指什麼呢？這是個很好的問題。第一，要用不小於護照大小的相片；第二，相片必須是照得很清楚，能夠顯示出五官的最大細部；第三，光線必須平衡協調，不要有過度的對比。簡而言之，只要有一張你看來最帶有藝術特質的照片就對了。照片尺寸必須考慮其大小是否足以清楚地計算其空間和比例。照片顯像要清楚，且應是在正常的光線下拍攝的，沒有掩蓋住五官細節的強光或黑影（圖155、156和157）。

我以這幾個條件為基礎，選出了這張相片。在圖155、156和157中，可以看到一張好的影像和兩張並不適合的照片；一張是因為模特兒的姿勢不當（圖156），另一張則是因對焦不清且光線對比太強（圖157）。

現在你必須在選好的相片上先繪出方格子：將四周的框畫出，或在將要畫的那一部份之周圍先畫上四條線（圖158）。測量這框架並開始依次畫上方格子，但每一格的邊最好不要超過1公分長。

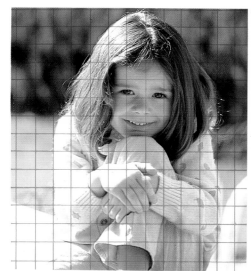

描繪在方格子上

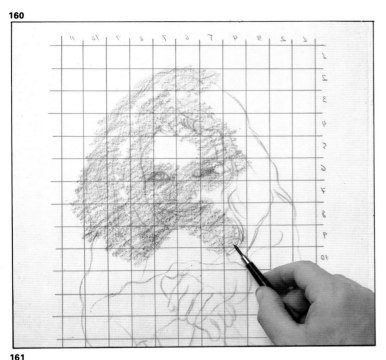

160

161

相片上的方格可用黑原子筆畫，並借助於尺和三角板。格子一定要先量過計算好，且要有邊框（圖159）。

現在你好像可以開始將相片上的格子按比例放大，畫到畫紙上了。但先別急，你還必須先練習一套更乾淨、安全且有效的方法。

1. 將影像和放大的格子畫到描圖紙上。

2. 自描圖紙上將影像描到你的畫紙上。

為了描繪，你必須以2B或3B軟鉛筆將描圖紙的背面塗黑。事實上，你是用黑筆在「塗」黑影像部位的背面，結果得到一張「炭紙」，然後你再用它來把影像描到畫紙上。

現在你終於可以轉印影像了。用一支普通鉛筆，如HB的，輕輕畫（描）線，不要太用力壓，才可防止鉛筆的筆蕊在畫紙上留下刮痕，這使我們連想到在37頁上已說過的刮白技巧。

圖161. 將描圖紙再翻回正面後，把它放到畫紙上，以透明膠帶將它固定。用鉛筆仔細地將影像描出來就完成了。拿掉描圖紙後，你得到的便是在畫紙上的完美底稿，而且沒有方格。

從描繪到畫紙

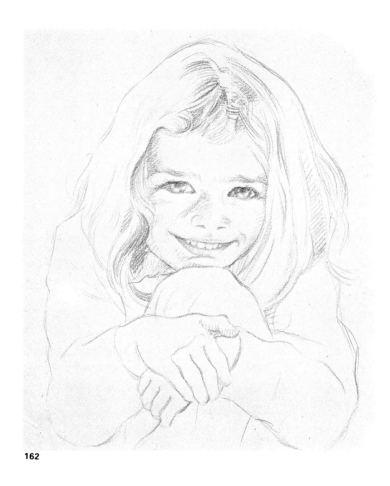

這便是我描出來的圖。看得出來，這是一張用鉛筆蕊將描圖紙背面塗黑，再用黑鉛筆壓畫出來的黑色線條圖。這與我們前面的幾個練習大不相同。

不過，這是本例的最佳做法。描圖應是很輕柔，隱約可見即可，才能在下一階段裡以淺赭色的色鉛筆再重畫一次。讓我們使用下圖中的顏色開始著色。你又需要畫膚色了，用的仍是你在畫戴草帽之少女圖時所用的那些顏色：赭色、紫紅、紅、黃、不同的綠、藍等色。不過現在是在畫肖像，所以必得求神似。在最初畫線條時，已遵循這個原則，但顏色仍是決定性的因素。

在圖164中，可以看出第一階段中大致的色調，這一次幾乎得全靠你自己揣摩了。你要知道：動作要輕輕的，不要掩蓋住紙上的顆粒。

162

163

圖162. 這是以石墨鉛筆畫出草稿；借助於方格和描圖紙而得到的結果。

圖163. 畫這幅人像畫須用到的顏色，包括了黃、赭、紫紅、紅、綠、藍色等，為畫出膚色而必須使用到的許多色彩，還記得嗎？

以色彩捕捉神韻

164

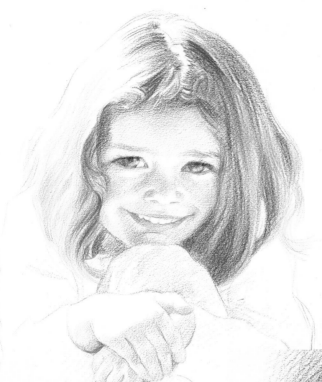

圖164. 柔和的主色調；先畫出明暗。頭髮的左邊是極亮的，右邊才有陰影；臉部在明亮的半陰影。下筆請務必謹慎，不要忘記你是在畫肖像畫。只要一不小心，就會毀損整個神韻。

圖165. 中間階段，畫明暗並加強色調。完全留白的部分是光最強之處，不要畫它。注意看臉部的深紅色，且細心觀察瞳孔的畫法。

165

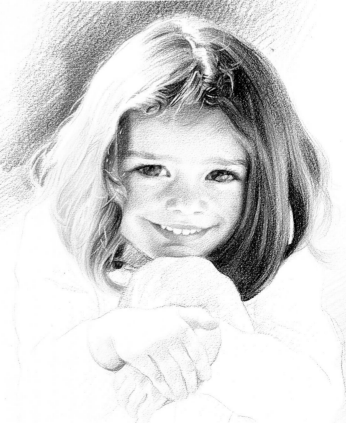

依序塗上幾層色彩：黃、紫紅、紅。雙頰要多些紫紅色，額頭的陰影處畫一點綠色。頭髮的左側直接受光，右側則在陰影中，而臉部則沈浸在某種明亮的半陰影之中。

按照以上的作法在描繪底稿時，相信你已有了百分之五十的相似了，另外百分之五十就得要靠色彩來捕捉。現在我們要將注意力轉移至畫像的某些部分，只有著重於一些外行人不會注意到的細部，才可能得到完全的相像；例如嘴角、眼睫毛的強調線、眼眸中的光采、下巴的一點陰影、一顆比別的牙齒略小些的牙齒（是的，一顆牙齒）。這是很基本的，且以明暗度及色彩的純熟運用就能夠表現出來了。

完成圖

圖166至169. 已到最後階段了，這是畫出神韻與相像最重要的一刻。修飾和輪廓，每一筆都很重要：加強嘴角的一抹顏色、眼睫毛的輪廓，以紅色強調鼻翼，並以削很尖的鉛筆畫出頭髮細節。在這個階段，眼睛必須注視相片和圖畫，同時找尋畫好人像的任何重要、微妙的小細節。

圖170. 終於完成了！太棒了！（這不是我說的，是別人說的。）相信是值得裱框並掛在家裡你所喜愛的角落。完成的程度剛剛好，不需要再增多或減少什麼了。氣韻生動，唯妙唯肖。

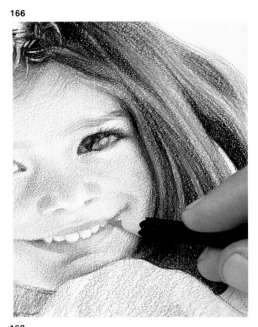
166

167

168

169

最後有四個細節。相信你已畫出了近於完成的色調，再來就是為畫像做最後的修飾了。就如上一頁所提到的：具體地畫出嘴角（圖166）或睫毛線（圖167）；在鼻尖上加陰影，並加一點紅色（圖169）。這些修飾不僅是完成色調的細節而已，且增加了神韻和表情。右頁便是完成圖，

就畫本身而言，我覺得這是幅好畫。至於是否相像，相信大概也有八、九分了。你的呢？我確信你也成功了吧。現在拿起一幀想畫的照片（或者可拿自己的照片來畫張自畫像），準備在沒有人協助的情況下，以色鉛筆畫出你的第一幅肖像畫吧。

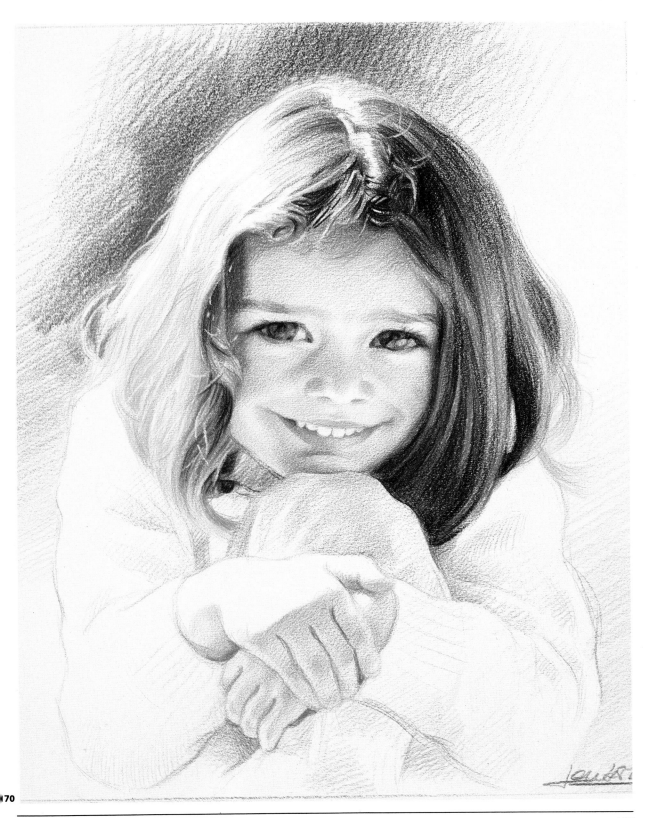

選擇最適當的畫框

一切都很順利吧？滿意嗎？有信心地把畫裝裱起來吧。這會是你可以永遠保存的紀念品——這輩子所畫的第一幅肖像畫。

不過不要小看畫框，不是隨便什麼框都可以的。每幅畫都需要特定的畫框，才能完美顯現出其色調特質。這裡所畫出來的每一幅畫，全都裱在最適宜的畫框內。當你看到這樣一系列的色鉛筆畫時，不覺得這些練習很重要嗎？這些畫真的不只是練習而已。

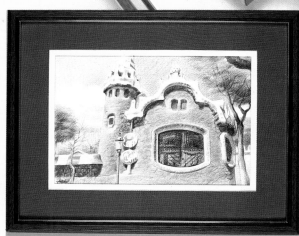

171

圖171. 裱畫的畫框有很多種；有不同的樣式、材質和色調。你必須選擇最適宜的。

圖172. 圭爾公園的風景畫，選擇的是深赭色木框，鑲金邊和深棕色墊底。這畫框不但顏色相配，且可以將主題完美地襯托出來。

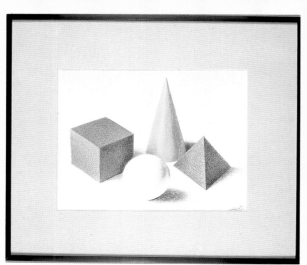

172

圖173. 幾何圖形的靜物畫是一幅高雅的冷色調作品。簡單的黑框加淡灰色墊底，便為這幅畫作帶來了完美的氣氛。

173

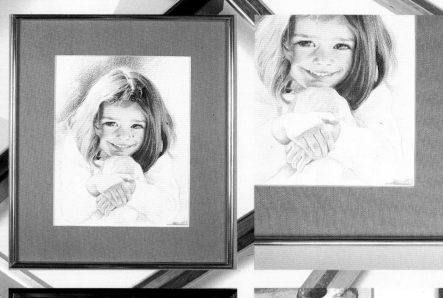

圖174. 剛完成的人像畫則可選擇金色系，才能襯托出這幅畫的亮度，並高雅地強調了畫所營造出的氣氛。

174

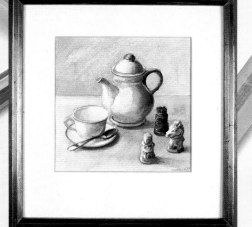

圖175. 鍍金的直線邊框與白色墊底，與這幅水彩靜物畫顯現出完美的組合。主色調是黃和灰色，加上底部的一點紅色。框的銀白可謂恰到好處。

175

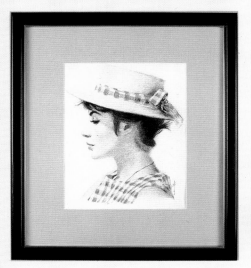

圖176. 優雅的黑框加上細緻的金邊，墊底為淡褐色。這顏色將女孩的側面與主色調完美地烘托出來了。

176

字彙

A

Airbrush 噴筆。 繪畫工具，主要用於插畫和平面設計上。它有一支裝了液態顏料的噴霧槍，連接到空氣壓縮機，可以將顏料以霧狀噴灑出來，所以噴出的色彩相當平整，且具有高度規則的漸層。若有遮蓋物(cut-outs)之助，更可畫出完全精確的特殊形狀。

B

Binder 結合物。 用來混合並凝結色料的材料，以提供各種不同的繪畫素材使用。這些結合物使各種不同的技巧各具特色（油畫、水彩、鉛筆、粉彩、蠟），因為色料都是一樣的。

C

Chromatic 指色彩而言。「彩色色調」(chromatic toning)也就是「色調」(toning the colors)之意；「色彩品質」(chromatic quality)即「顏色的品質」(quality of the colors)；「好的色彩」(good chromatism)意即「好的顏色」(good colors)或「好顏色」(good color)。

Compose, Composition 構圖。以最平衡、最和諧的方式去放置或安排一幅畫（如靜物畫）的各種要素。或者，若是風景畫，便是「選擇」包含最和諧也最平衡之狀況的區域。

E

Execution 執行。「執行」在繪畫中是指畫畫時在基底使用畫筆、鉛筆、粉彩條或任何其他媒材的方式或方法。這方法可能纖巧、激烈、粗率、或慢或快。「執行」也指在諸如油畫或壓克力畫等技巧中用較多或較少量色料。這特別顯現出一個畫家的風格。

F

Fauve 野獸派。 這個法文字譯意即為「野獸」。特別指在二十世紀初期出現的一個畫派，其特色是使用極濃的純色（紅、綠和黃）， 構圖表現強烈、大膽的顏色對比。烏拉曼克和德安是此畫派的兩位代表畫家。

Fixative, liquid 固定劑，固定液。 用在繪畫中，以防止組成某些媒材（鉛筆、炭筆、蠟筆、粉彩等）的色粉脫落。固定液是以霧狀噴灑到畫作上的。

G

Grading 漸層。 當一個顏色逐漸由濃暗轉為柔和（或由柔和轉為濃暗），沒有突然的變化，而是層序漸進的，這就叫漸層。在線條畫和上色時都會用到這個方法。

G

Graphite pencil 石墨鉛筆。石墨鉛筆便是我們日常使用黑色的鉛筆，可用來畫畫，也可用來寫字。因為在鉛筆蕊中多少都含有石墨（視其硬度而定）， 所以稱之為「石墨鉛筆」。

I

Impressionist school 印象派。十九世紀末在法國出現的一個畫派，其特色是一種以色彩的科學理論為基礎的圖畫概念，捕捉瞬間的光線，以「完成度」而言是較以前的派別稍低些。莫內(Monet)、馬內(Manet)、雷諾瓦(Renoir)、畢沙羅(Pissarro)和竇加是其中幾位最知名的代表性畫家。

L

Line drawing 畫線條。 畫線條指僅僅畫出線條，不加任何陰影或色暈。只畫出模型主要形體的外形或輪廓，這與用尺、三角板和圓規畫幾何圖或工程圖是不同的。

M

Mat 紙板。 一張紙、紙板或布等等，在小幅圖畫或照片裱框時墊在該畫或照片的周圍。紙板放在作品和框架之間，其顏色與寬度需經仔細挑選，才能進一步強調裝裱的畫作。

Model　模寫。　這是來自雕刻的語詞。在繪畫中是指加陰影的過程（運用不同的色調）；在主題的各個部分畫出陰影，用以在平面上創造出三度空間（立體）的幻覺。

P

Pigment　色料。　自動物、植物、礦物或化學色素原料中製造出來，供各種藝術素材之用。它們會與不同的結合物（蠟、油、樹膠、蜂蜜等）混合，才能界定出不同素材之間的差異，因為色料本身是一樣的。

R

Range　系列、色系。　這是個借用自音樂的詞（在音樂上是指「音域」）。意指同一顏色不同色調的持續變化。所以，若是自淺藍色開始，一直畫到深藍色（反之亦然），包含了其間各種不同的藍色，我們就說你得到了藍色系。廣義地說，色系亦指你在畫圖時的任何時刻可以用的色彩品質，或在一幅畫中所用到的種種顏色組群而言。

Reflected color　反光色。　這是指某物體投射或反映到另一相鄰物體上的顏色，因之使另一物體也染上了這個物體的顏色。捕捉並表現這些反光色，對任何一幅畫要得到滿意的色彩表現而言都是非常重要的。

S

Sable hair brush　貂毛筆。　這是上色或以水畫圖的技巧中，最上乘品質的畫筆。這種水彩筆可以完美地吸水；毛緊密而富彈性，且能保持堅挺的筆尖。這是用產於俄國與中國的一種小型齧齒動物——西伯利亞貂——的尾毛製成的。

Sketch　草圖，底稿。　以任何媒材試畫或初步的畫，以後必須再進一步完成。有時候一個畫家必須畫出好幾幅草圖，才能以圖畫的方式表達他的想法。

Support　基底。　基底是指在其上繪圖或繪畫的平面，可能是紙板、木板、帆布或牆壁——如壁畫。

T

Texture　質感、紋路。　外觀上的特殊立體感和視覺品質；特指製造多種材質之粗糙度、顆粒、軟硬度……等而言。在繪畫中，通常這語詞是指圖畫表面的特質。

Tone　色調。　在音樂中是指音調，用在顏色中則指一個顏色與黑白的關係——較明或較暗。例如，淺粉紅的色調便低（或小）於深粉紅。

V

Value, valuing　明暗度。　明暗度是指在同一幅畫中，以其亮度的觀點來看兩種或多種色調之間的關係。當你比較一幅畫作中的不同色調，並設法取得它們之間的平衡時，你便是在定明暗度。明暗度的價值和巧妙運用是由巴洛克畫家們——如維梅爾（Vermeer）或委拉斯蓋茲——發現的。

W

Wash　薄塗，淡彩。　這是指以中國（印度）墨水加水調淡後畫出的圖畫。這名詞也用於以一或兩種水彩——通常是黑色或深褐色(sepia)——畫出的畫。

親愛的讀者，我的朋友，是該說再見的時候了。我知道你將不會再一字不漏地閱讀本書，但是當你偶爾又翻開它時，我們便會再相聚。我們一起走過了一百多頁，共度了不少時光；最重要的，我們曾一起共事過。我們有連繫，變成朋友，也藉著美麗的杉木製色鉛筆而達到某種親密的關係。就像一個男人和一個女人或像兩個好友：他們永遠保有一點距離，不可能完全親密的；總有些事物有待探索，而且要透過接觸才會發覺。在此，我要說……呃，我要向你保證，只要練習，你也會發現更多的。在藝術之途上邁進，只有一個方法，就是練習。由做中學，這是唯一的方式。許多作家和畫家都曾以不盡相同的字眼說過同樣的話：藝術是百分之一的靈感和百分之九十九的努力、工作、血汗。

這是我們這些終身奉獻於藝術的人所享有的特權：我們的作品帶給我們滿足，在一切順利時，更是無盡的歡樂泉源，我們會為繪畫感到心悸和喜悅。多麼幸運啊！

現在，我就留下你與色鉛筆為伴了。不要放棄它們，每天花點時間和它們在一起：那就足以使你們的友誼開花結果了。再見，也祝你好運！

作者特在此向下列人士及公司的協力致
謝:荷西・路易・韋拉斯科(José Luis
Velasco)協助撰寫本書;米奎爾・費隆提
供本書中第63、73、95和105頁上的題材;
還有文生・裴拉(Vicente Pera);普利斯瑪
(Prisma) 公司的排版及卡蘭・達契、雷
索・坎伯藍、法柏─卡斯泰爾鉛筆製造商
贊助。

普羅藝術叢書

挥灑彩筆
不再是遙不可及的夢

畫藝百科系列

全球公認最好的一套藝術叢書
讓您經由實地操作
學會每一種作畫技巧
享受創作過程中的樂趣與成就感

普羅藝術叢書

畫藝大全系列

解答學畫過程中遇到的所有疑難
提供增進技法與表現力所需的
理論及實務知識
讓您的畫藝更上層樓

色　彩	構　　圖
油　畫	人體畫
素　描	水彩畫
透　視	肖像畫
噴　畫	粉彩畫

在藝術與生命相遇的地方
等待
一場美的洗禮……

滄海美術叢書

藝術特輯・藝術史・藝術論叢

邀請海內外藝壇一流大師執筆，
精選的主題，謹嚴的寫作，精美的編排，
每一本都是璀璨奪目的經典之作！

◎ 藝術論叢

生活
也可以很藝術

美術鑑賞

趙惠玲 著

欣賞美術作品

是人生中最愉悅而動人的經驗。

藉由深入淺出的文字說明

與豐富多元的圖片介紹，

本書將帶您進入藝術的殿堂，

暢享藝術的盛宴。

國家圖書館出版品預行編目資料

色鉛筆 / Parramón's Editorial Team著;謝瑤玲譯－－
初版三刷. －－臺北市;三民,2006
　　面;　　公分－－(畫藝百科)
譯自:Así se pinta con Lápices de Colores

ISBN 957-14-2594-X(精裝)

　1.鉛筆畫

948.2　　　　　　　　　　　　　86005393

© 色　　鉛　　筆

著作人　Parramón's Editorial Team
譯　者　謝瑤玲
校閱者　曾啟雄
發行人　劉振強
著作財　三民書局股份有限公司
產權人　臺北市復興北路386號
發行所　三民書局股份有限公司
　　　　地址／臺北市復興北路386號
　　　　電話／(02)25006600
　　　　郵撥／0009998-5
印刷所　三民書局股份有限公司
門市部　復北店／臺北市復興北路386號
　　　　重南店／臺北市重慶南路一段61號
初版一刷　1997年9月
初版三刷　2006年10月
編　號　S 940361
定　價　新臺幣貳佰伍拾元整
行政院新聞局登記證局版臺業字第○二○○號

有著作權‧不准侵害

ISBN　957-14-2594-X　（精裝）

http://www.sanmin.com.tw　三民網路書店